Welcome to the zoo

超萌手作

Welcome to the zoo
歡迎光臨

黏土動物園

挑戰可愛極限の居家實用小物65款

幸福豆手創館
胡瑞娟 Regin ◎著

About author

Welcome to the zoo

胡瑞娟 (Regin)

學歷
復興商工（美工科）
景文技術學院（視覺傳達科）
國立台灣師範大學研究所（設計創作系）

現職／經歷
幸福豆手創館創館人
中華國際手作生活美學推廣協會 理事長
復興商工 廣設科老師
丹曼創意行銷有限公司 藝術總監
大氣整合行銷股份有限公司 立體道具企劃設計
社會局慧心家園美術老師
法鼓山社區大學手藝講師
全國教師進修研習講師
手作專案課程企劃講師
兒童黏土美學證書評鑑講師
日本 JACS 株式協會黏土工藝講師
麵包花多媒材應用傢飾講師
點心黏土創作講師
生活拼貼彩繪藝術講師
彩繪生活創意講師
奶油黏土藝術創作師資

推廣類別
生活拼貼彩繪藝術講師
國際澳洲拼貼藝術證照講師
生活彩繪藝術講師
兒童黏土美學師資講師
韓國黏土工藝講師
日本黏土工藝講師
麵包花傢飾講師
創意拼布設計教學

美學創意商品設計
專案課程企劃設計
手藝講師培訓外派

展覽
靡靡童話手作展胡瑞娟黏土創作師生展

作品、報導發表
巧手易雜誌、樂手作、中國時報、蘋果日報、自由時報、捷運報、Live ABC 雜誌、MTV 台愛漂亮台、中興保全家庭專刊雜誌、jungle 雜誌、非凡新聞台等報導

著作
《可愛風手作雜貨》、《自創牛奶盒雜貨》、《丹寧潮流 DIY》、《創意手作禮物 Zakka 40 選》、《手作環保購物袋》、《3000 元打造屬於自己的手創品牌》、《So yummy! 甜在心黏土蛋糕》、《簡單縫‧開心穿！我的幸福圍裙》、《靡靡童話手作》、《超萌手作！歡迎光臨黏土動物園：挑戰可愛極限の居家實用小物 65 款》、《大日子 × 小手作！365 天都能送の祝福系手作黏土禮物提案 FUN 送 BEST.60》、《Happy Zoo：最可愛的趣味造型布作 30 ＋》等書

Email
regin919@ms54.hinet.net

部落格
http://mypaper.pchome.com.tw/regin919

粉絲團
http://www.facebook.com/Regin.Handmade

照片集
http://www.flickr.com/photos/happy-regin

2

序

常常被問到，我最喜歡什麼手藝？

這個問題到現在我仍舊無法回答，因為手藝對我而言，是一個幸福、快樂和休閒，甚至是抒發心情的管道，所以我喜歡沉浸在各式手藝的創作裡。

從小就會在紙上隨意畫畫，直至在學校裡接觸到黏土後，那時開始，就愛上了捏東捏西創作的感覺，步入社會後，更開啟了手作多元化的學習，從拼布、彩繪、拼貼、捏塑……接觸了太多迷人的手作藝術。

對於手藝創作，從一開始的個人興趣，經過一系列的學習與自我研究，成為現在的事業，一轉眼也過了好幾年，沒想到，小時候的興趣，竟然可以成為現在的工作，這樣想來，我真是一個幸運的人，可以將興趣、工作與休閒都結合在一起。

一直非常熱衷於創作的我，手和腦就是停不下來，這樣說也許誇張了點，但當你沉迷於一項活動時，一定不由自主的想經常接觸。這樣的經驗，我相信很多人都有過，因此無時無刻都讓我沉迷於其中。

我喜歡利用等待的時間畫畫或縫縫作品，在教室空閒的時間，可以天馬行空的捏土創作，甚至心情不好時，也會透過手作抒發，手作對我而言，幾乎就是生活。

每個創作背後，都有強大的力量支持與鼓勵，支撐手作人前進。所以我真的非常感謝身旁家人與朋友各方面的包容與支持。常常因為創作，而占滿家中每個桌面與角落時，他們仍全心協助我完成創作的夢想，也讓這本書得以順利出刊，由衷感恩。

一直非常感謝總編麗玲的支持與信任，讓我能放手自由發揮，全心投入每個細節；也很開心能與久未碰面的編輯璟安再次共同合作，激盪出更多不同的火花；還有這次的美編，把書的內容設計真的好可愛喔！最後更要感謝的，是我的幸福豆團隊伙伴們，有你們的細心協助與不辭辛苦的多次製作，讓我們又多了一本愛的作品，大家一起加油喔！在我們的人生路上，又加上了一筆美麗的回憶。

黏土是沒有年齡限制的手藝，既可從中訓練手眼協調，同時訓練不常使用的肌肉與激發想像力，在製作成品過程中，也可以訓練對顏色、空間搭配的概念，所以非常適合所有人學習。

常常有人說，玩黏土的手要很巧，其實玩黏土可以很輕鬆，跟著本書一起玩，相信你會發現，原來黏土真的很有趣！

美麗的力量，走向藝術世界，
我們喜愛創造藝術、沉浸文化、享受創作。
這樣的夢想，絢麗且精彩。
看似一紗之隔，再看卻又遙不可及。
所以我們決定帶著美麗的力量，勇敢向前走。
所以我們告訴自己要小心走好每一步。
所以我們更珍惜每個幸福的相遇……
期待您與我們一起發現黏土的樂趣，共同享受手作快樂，
種下幸福的種籽。

幸福豆手創館。創館人

胡瑞娟　Rogin

Contents

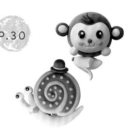

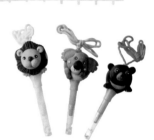
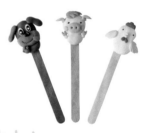
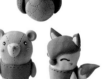
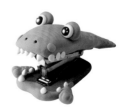

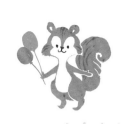

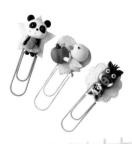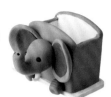
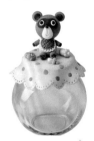
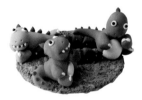

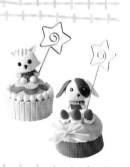
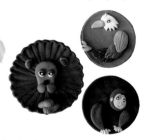
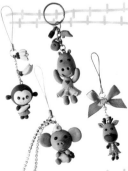

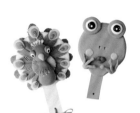
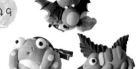
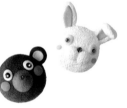

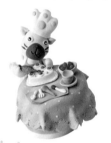

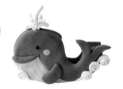
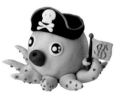
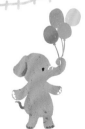

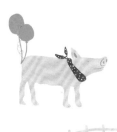
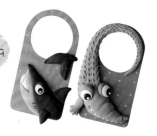

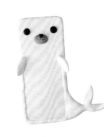
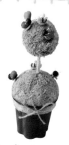
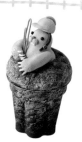

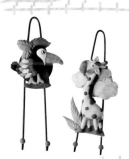
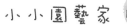
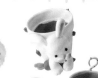
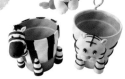
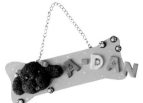

Chapter
3. 黏土動物の實作練習

快帶我去
黏土動物園！

那就先報名
基礎課吧！

8

黏土の基本製作

聽說，

超萌星球裡，

有一間無敵可愛的黏土動物園，

想要拿到入園券，

就得先學會最基礎の九堂課喔！

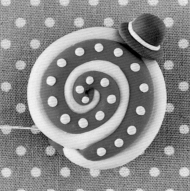

基本工具

以下介紹本書使用的工具，因每個人使用的習慣略有不同，也可以選擇現有的工具替代使用。

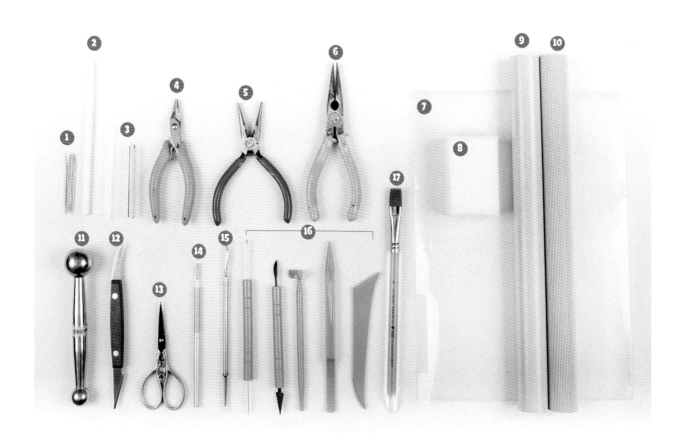

1. 牙籤
2. 白棒
3. 吸管（大、小）
4. 圓嘴鉗
5. 斜口鉗
6. 尖嘴鉗
7. 文件夾
8. 海綿
9. 圓滾棒
10. 條紋棒
11. 丸棒
12. 彎刀
13. 不沾土剪刀
14. 七本針
15. 細工棒
16. 黏土五支工具組
 （錐子、菱形彎刀、半弧、圓錐弧板、鋸齒）
17. 平筆

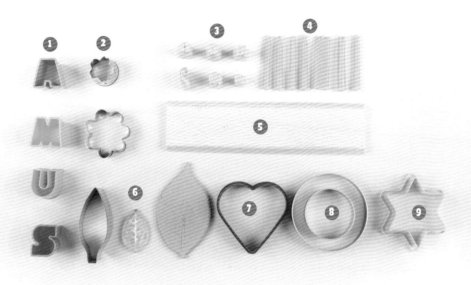

1 小英文字模　　　　4 粉紅七支壓紋工具組　　7 愛心框模

2 花葉形框模　　　　5 樹紋壓模　　　　　　8 圓形框模

3 粉紅六支壓紋工具組　6 葉壓模　　　　　　　9 大星星框模

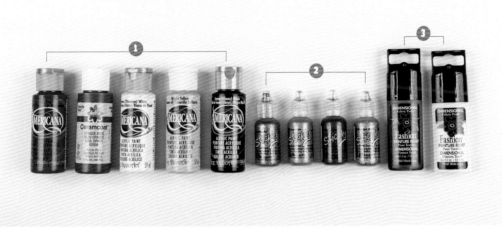

1 壓克力顏料（紅・藍・白・黃・黑）

2 五彩膠（五彩膠具有多種顏色，圖中四色為代表色）

3 凸凸筆（黑・白）※ 本書也使用到粉紅凸凸筆，圖中以兩色為代表。

基本配件

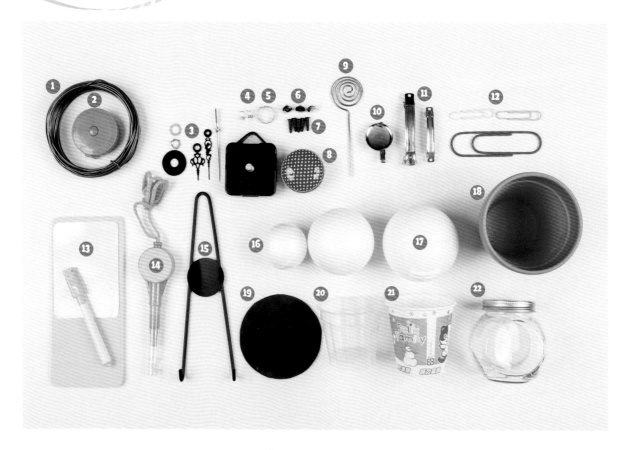

1 0.5 鋁條
2 捲尺
3 時秒針機芯組
4 平台耳針
5 戒台
6 圖釘
7 耳機塞
8 圓鐵盒

9 留言夾
10 別針
11 髮夾（大‧小）
12 迴紋針（大‧小）
13 小白板＆白板筆
14 哨子筆
15 鐵掛鉤
16 圓形保利龍球（5 cm‧7cm）

17 圓形存錢筒
18 陶盆
19 圓磁片
20 布丁盒
21 紙杯
22 玻璃瓶

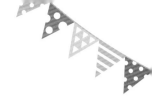

1 各式珠子　　11 手機吊繩

2 長T針　　　12 五金鍊子

3 九字針　　　13 爪鑽鍊

4 短九字針　　14 各式花蕊

5 短T針　　　15 緞帶

6 小花蓋　　　16 毛線（白・黑・綠）

7 爪鍊包頭　　17 麻繩

8 羊眼　　　　18 珠鍊串繩

9 C圈&問號鉤

10 圓形鑰匙圈

1 冰棒棍

2 溫度計

3 溫度計板

4 門掛板

5 訂書機

6 圓形板

　（5cm・8cm・10cm）

7 骨頭造型門牌

8 木頭鉛筆

9 手鏡板

10 膠台

11 遙控器盒

12 貓頭鷹造型時鐘板

基本篇

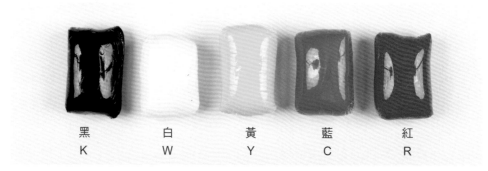

黑	白	黃	藍	紅
K	W	Y	C	R

本書使用超輕土製作作品，不需烘烤，自然陰乾（一至二日可乾），
但最好陰乾一週後再使用為佳。基本色：黑、白、黃、藍、紅，進行調色製作。

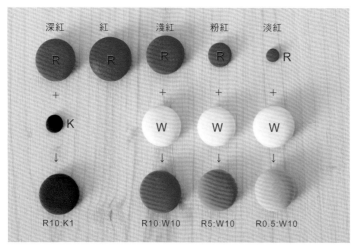

本書步驟內容皆以色的明度統一說明深淺，
而明度範圍為：深、原、淺、粉、淡，五階為代表。
（以紅色為範例，比例可依個人喜好增減）

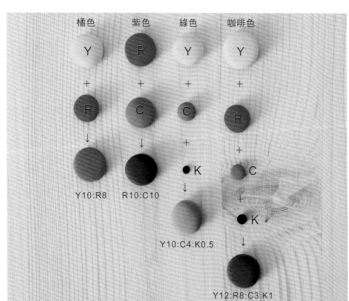

基本調色：以下為基本調色的範例，
可依個人喜好調整比例。
（以比例說明橘色、紫色、綠色、咖啡色
進行基本調色的圖示）

本書使用色票：將書中用到的顏色，大範圍的整理於此，因黏土的原色略有
差異，提供的調色比例僅供參考，建議以身邊的顏色，增減比例。
藍（C）‧紅（R）‧黃（Y）‧黑（K）‧白（W）

C	R	Y	K	W
1C+8W+0.2K	1C+0.5R+5W+0.3K	7W+3K	5W+5K	1W+8K
1C+3R+3Y+1.2W+0.3K	1.5C+3R+3.5Y+1W+0.5K	1.5C+4R+3Y+1W+0.5K	1.5C+4R+3Y+0.6K	1.5C+4R+3Y+0.8K
1C+3R+4Y+3W+0.2K	0.5C+2R+4Y+5W+0.1K	2C+4R+1Y+3W+0.2K	1C+4R+3.5Y+1W+0.3K	0.2C+5R+4Y+1W+0.2K
0.1R+0.5Y+8W	0.3R+1Y+6W	1R+0.2Y+6W	1.5R+0.3Y+5W	5R+0.1Y+3W
0.2R+2Y+6W	0.3R+3Y+5W	1.5R+4Y+3W	3.5R+4.5Y+2W	5R+4Y+1W
1.5Y+8.5W	3.5Y+6.5W	0.1R+5Y+5W	0.3R+5.5Y+4W	0.5R+6Y+3.5W
1C+4Y+5W+0.2K	2.5C+4.5Y+1.5W+0.3K	3.5C+4.5Y+1W+0.5K	4C+4Y+1.5W+0.3K	4.5C+4Y+1W+0.5K
0.5C+1R+3Y+4W+0.2K	3.5C+5Y+1W+1K	2.5C+4Y+0.5W+1.8K	1.5C+1R+3Y+3W+0.5K	2C+2R+4Y+1W+0.7K
1C+0.1Y+7W+0.1K	5C+1.5Y+3W+0.2K	6.5C+1.5Y+1.5W+0.5K	6.C+1.5Y+1.5W+1K	6.5C+1.5Y+2K
1C+9W	3C+6W+0.1K	5C+0.2R+5W+0.2K	4C+6W+0.1K	7.5C+1R+1W+0.5K
4C+1.5R+4W+0.2K	6.5C+1R+2W+0.2K	6.5C+2R+1W+0.5K	2C+5R+0.5Y+2W+0.5K	3C+6R+1K

基本動物形體 ▶ 以螃蟹為例

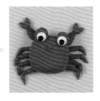

因為示範物件較小,所以利用手指搓形,如土量較大,請以手掌搓形。

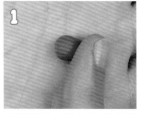

圓形眼睛:取紅色黏土置於手掌上,以食指打轉的方式揉為圓形。

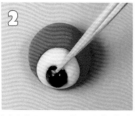

以白棒壓凹,黏入白色黏土搓揉成圓形眼白,並以黑珠作眼珠。

方形身體:取紅色黏土揉為圓形,手指如圖將各邊壓為方形。

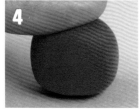

也可置於平面,上端輕壓,呈現方角。

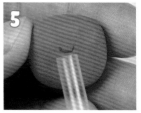

上端兩角預壓眼睛位置,以吸管壓出笑臉嘴形。

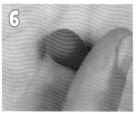

錐形:取紅色黏土先揉為圓形,食指呈45度角置於一端,輕輕來回搓,兩端呈現大、小圓狀為錐形。

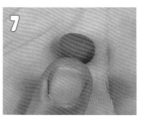

橢圓形:揉為圓形,以食指與手掌呈水平狀,來回搓圓,即呈橢圓形。

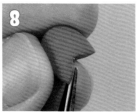

將橢圓形壓扁,以不沾土剪刀從一端剪V形缺口,步驟7+8=蟹螯。

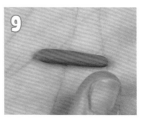

長條形:參考步驟7方式,來回左右搓,會往左右發展延伸,即呈長條形。

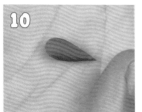

長水滴形:參考步驟6,但使食指呈45度角貼於手掌,與手掌呈現V角空間,再將黏土一端置於掌心與食指間來回搓,即呈現長尖水滴形。

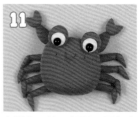

步驟9+10=蟹腳,再加上步驟2、8黏合於步驟5,即完成。

基本動物形體 ▶ 以兔子為例

本書介紹許多動物形體，以不同形延伸發展，製作時請注意需要預壓、
鑽洞及收順的細節。

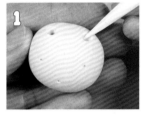

頭：取淡紅色黏土揉為圓形，預壓出眼睛、鼻子、耳朵、身體等位置。

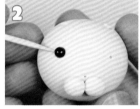

揉兩個圓形黏於鼻子位置，作為兔腮幫子後，眼洞沾膠，放入黑珠作為眼珠。

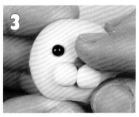

取紅色黏土揉為胖水滴形，沾膠黏入腮幫子上端，即為兔鼻。

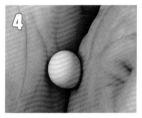

身體：將淡紅色黏土置於兩掌中間，來回搓揉，呈現胖水滴形身體，並預壓四肢位置。

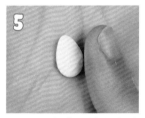

取1／5身體量的白色黏土，揉為胖水滴形，壓平，即為兔子的白肚子。

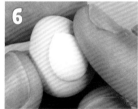

步驟5白肚子背面沾膠，黏於步驟4身體前方。

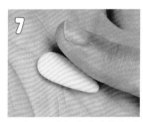

耳朵：取淡紅色黏土搓為長錐形後，稍微壓平。

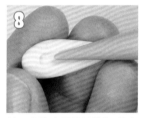

以工具將步驟7耳朵2／3處擀出內耳凹洞。

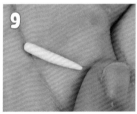

取白色黏土揉為細長錐形，稍微輕壓即為內耳部分。

步驟8內耳洞沾膠後，放入步驟9內耳部分，並收順。

取淡紅色黏土搓為長錐形，搓出手腕弧度，以此方法作出另一隻手及腳。

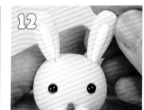

步驟3的耳洞沾膠，將步驟10兩枚耳朵黏入固定。

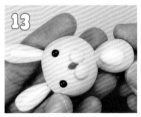

將臉的底部預壓出凹洞位置並沾膠，再放入步驟6的身體部分。

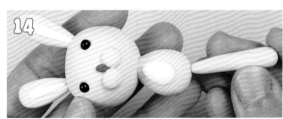

步驟6身體的四肢部位沾膠，黏入步驟11手、腳即完成。

基本木器上色 ▶ 以 P.59 門牌為例

本書部分木器作品未上色,請依照個人需求,參考此篇作法完成。

依照想要的色調,調出壓克力顏料的比例,如:淡藍紫色=白20:藍1.5:紅1。

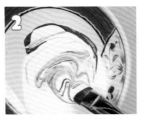

使用平筆以打轉的方式調和均勻。

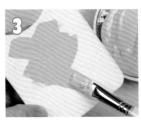

以打叉方式塗於木器上。

筆呈45度角水平將木器表面塗均勻,相同作法將背面全部塗上色,待乾或以吹風機吹乾。

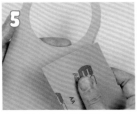

表面以細砂紙輕輕地磨掉多餘木屑,並以微溼抹布擦掉木屑。

以步驟4方式,於表面再薄塗一次,即完成。

基本平面包覆法 ▶ 以 P.44 手鏡單面為例

將白色黏土置於文件夾之間,以圓滾棒擀平。

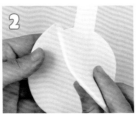

將白色黏土平鋪於已沾膠的手鏡表面,輕壓黏合。

將邊緣多餘的黏土,以彎刀切除。

邊緣收順,即完成平面的包覆法。

半立體包覆法 ▶ 以 P.50 鐵盒為例

取咖啡色黏土擀平後，平鋪在已沾膠的鐵蓋上。

以手的金星丘部位，由上往下壓順。

彎刀沿著邊緣，將多餘的黏土切除。

將切除過的邊緣收順，即完成半立體的包覆法。

自然下垂包覆法 ▶ 以 P.36 玻璃瓶為例

取粉紅色黏土擀平，以可以覆蓋延伸主體的直徑範圍工具預壓外框，例如：蓋子。

框內以黏土五支工具組的半弧工具，壓製半圓弧邊一整圈。

沿著邊緣壓洞，並以淺紅色黏土揉為小圓形，直接壓合裝飾。

置於已沾膠的玻璃上蓋，自然垂下後，略調整動態即完成自然下垂包覆法。

圓立體包覆法 ▶ 以保利龍球為例

取淺藍色黏土擀平，置於已沾膠的保利龍球上端。
（保利龍球可以先插入牙籤）

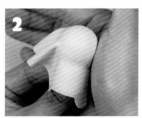

以手的金星丘部分，由上整個邊緣往下收順。

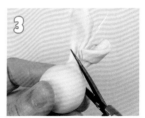

收於下端後，以不沾土剪刀將多餘的黏土修剪掉。

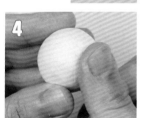

拔去牙籤，再次收順，即完成立體圓形的包覆法。

框式花形

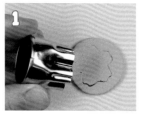

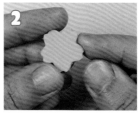

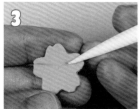

調出粉紅色黏土放入文件夾內，以圓滾棒擀平後，將花形框模垂直壓下。

取出花形後，邊緣收順。

以白棒由中央往花瓣放射畫紋路，稍微調整花的動態即完成。

框式葉形

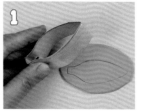

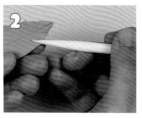

取淺綠色黏土擀平後，將葉形框模垂直壓下。

取出葉形後，邊緣收順，以白棒畫出葉脈紋。

稍微調整葉子的動態即可。

羽狀葉形

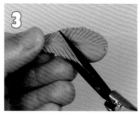

將綠色黏土揉為長水滴形，壓平。

以白棒壓畫出中央葉脈紋。

以不沾土剪刀由中央葉脈為界，分別斜剪出水平條紋，即完成羽狀葉形。

壓模葉形

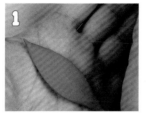

1 將淺墨綠色黏土揉成兩頭尖長水滴形後，壓平。

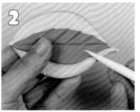

2 放上葉壓模表面，以白棒在葉背畫出葉脈紋。

3 拿起後，表面呈現葉膜自然紋，不清楚處，以白棒稍補畫紋，調整動態即完成。

圓形荷葉

1 將綠色黏土揉為圓形後，輕壓扁。

2 以不沾土剪刀剪一個V形缺口，並收順。

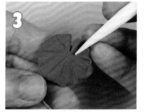

3 以白棒放射狀畫出葉脈紋，稍微調整動態即完成。

楓樹葉形

1 將橘色黏土揉成兩頭尖的胖水滴形，壓平。

2 以不沾土剪刀由一端剪出山字形。

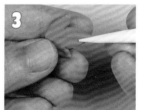

3 剪過部位收順後，以白棒輕畫出葉脈紋即完成。

基本穿衣

歸納本書穿衣的製作方式

擀開▶以猴子為例

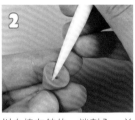
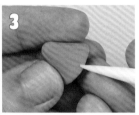
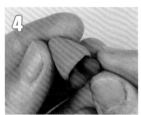

1 將橘色黏土置於兩掌間揉成胖水滴形。

2 以白棒在鈍的一端刺入,並擀開,為裙洞,刺兩個預放入腳的洞。

3 以白棒由尖端往裙底畫紋,完成一整圈紋路線。

4 放入沾膠的腳固定,將已乾的腳黏入步驟3洞內。

蕾絲▶以河馬為例

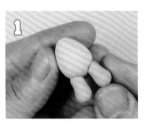
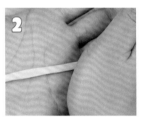
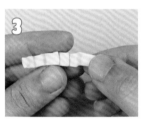
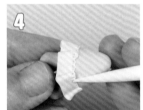

1 將粉紅色黏土揉成胖水滴形,刺兩個預放入腳的洞後,腳沾膠黏入。

2 將粉紅色黏土揉成長條形,均勻壓扁。

3 將步驟2粉紅色長條土,摺皺褶後,背面沾膠。

4 黏於步驟1腰部,上端以白棒稍壓紋裝飾。

包覆▶以熊貓為例

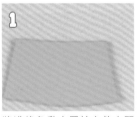
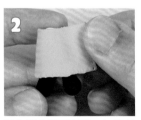
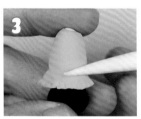
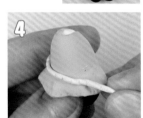

1 將淺綠色黏土置於文件夾間以圓滾棒擀平後,以彎刀切為衣服尺寸,並收順。

2 將步驟1背面沾膠,包覆於身體表面。

3 下襬稍微調整動態,並以白棒畫紋。

4 取淡紅色黏土揉為長條形,壓扁背面沾膠,黏於步驟3腰際一整圈。

配件製作

Well done

P.39 猴子香蕉串

A 蒂
1.取咖啡色黏土搓成長橢圓形。
2.以彎刀壓出蒂頭紋路後,置於海綿表面備用。

B 香蕉
1.取淺銘黃色黏土搓為兩頭尖狀後,壓出香蕉弧形。
2.另外取咖啡色黏土搓成小圓形,黏在步驟1下方尖端。
3.依相同作法製作三至五根香蕉,與蒂接合即完成。

Well done

P.39 河馬口紅

A 口紅
取少許紅色黏土搓為長橢圓形,前方用不沾土剪刀斜剪修邊。

B 殼
取咖啡色黏土搓為胖橢圓形,以白棒鑽洞,與口紅沾膠結合即完成。

Well done

P.39 河馬高跟鞋

A 高跟
取少許粉紅色黏土搓為小橢圓形輕壓。

B 鞋
1.取粉紅色黏土搓為長水滴形。
2.在比較鈍的1/3處壓出鞋口。
3.彎出高跟鞋的弧度,與高跟結合即完成。

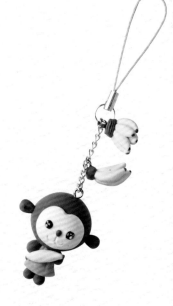

P.39 河馬包包

Ⓐ 提袋
將紫色黏土搓成細條形,彎出弧度。

Ⓑ 包蓋
將紫色黏土搓為圓形輕輕地壓扁,塑成梯形後收邊。

Ⓒ 包身
將紫色黏土搓為圓形壓扁,再將上端邊收平,結合三個部分即完成。
(與書包作法類似,只是袋子長短不同)

Well done

P.39 大象書包

Ⓐ 背帶
將紫色黏土搓為細長條形,彎出弧度。

Ⓑ 包蓋
取紫色黏土搓為圓形輕輕地壓扁,塑成梯形後收邊。

Ⓒ 包身
將紫色黏土搓為圓形壓扁,再將一邊收平,全部結合,
再以五彩膠裝飾即完成。
(與包包作法類似,只是袋子長短不同)

Well done

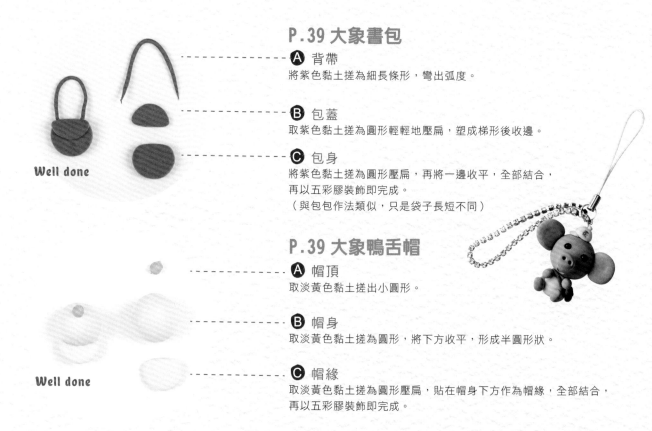

P.39 大象鴨舌帽

Ⓐ 帽頂
取淡黃色黏土搓出小圓形。

Ⓑ 帽身
取淡黃色黏土搓為圓形,將下方收平,形成半圓形狀。

Ⓒ 帽緣
取淡黃色黏土搓為圓形壓扁,貼在帽身下方作為帽緣,全部結合,
再以五彩膠裝飾即完成。

Well done

P.36 浣熊奶瓶

Ⓐ 頭
以淺黃色黏土搓為小水滴形。

Ⓑ 蓋
以淺黃色黏土搓為圓形後壓扁,側面以工具壓出紋路。

Ⓒ 瓶
將白色黏土搓為橢圓形,上下輕壓,全部結合即完成。

Well done

P.36 浣熊玩具花

Ⓐ 玩具花心
取綠色黏土搓為小圓形，中央刺洞。

Ⓑ 玩具花
1.取淺綠色黏土搓為圓形壓扁，以工具壓出花朵弧度。
2.黏上花心後，在花心邊緣戳洞。

Well done

P.36 浣熊圍兜

Ⓐ 蕾絲
1.取白色黏土搓為圓形壓扁，邊緣以細工棒壓出花紋。
2.搓為細長條形，以細工棒壓出花紋，接在步驟1兩側。

Ⓑ 布面
1.取淺藍紫色黏土搓圓壓扁，以大吸管壓出一角。
2.以彎刀畫花紋，與蕾絲部分結合後，蕾絲上端同布面上端收圓。

Well done

P.36 浣熊奶嘴

Ⓐ 把手
1.將粉紅色黏土搓為圓形後壓扁，以細工棒壓出紋路。
2.另於上方搓出一個小圓形，輕壓鑽洞黏上。

Ⓑ 口頭
取白色黏土搓為小錐形，全部結合即完成。

Well done

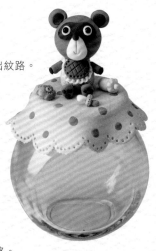

P.45 松鼠栗子

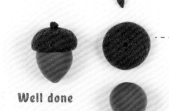

Ⓐ 蒂
取深咖啡色黏土搓為小水滴形，以七本針戳紋路。

Ⓑ 蓋
1.取深咖啡色黏土搓為圓形，將下方收平。
2.以丸棒輔助讓黏土形成半圓形內凹的形狀。
3.以七本針於蓋的四周戳紋路。

Well done

Ⓒ 果實
取黃咖啡色黏土搓為胖水滴形，全部結合即完成。

P.45 松鼠蘑菇

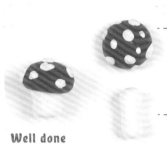

Well done

Ⓐ 蘑菇
1.取紅色黏土搓為圓形將下方收平。
2.以丸棒輔助讓黏土形成半圓形內凹狀。
3.紋路：取白色黏土搓為不規則小圓形壓扁，黏合於菇表面，
　以白色凸凸筆點出小的紋路，待乾。

Ⓑ 梗
取白色黏土搓為橢圓形，中央搓出腰身，上方收順，
與菇結合即完成。

P.35 貓熊書本

Well done

Ⓐ 書標
將咖啡色黏土擀平，以彎刀切出小小的長方形，並收順。

Ⓑ 內頁
將白色黏土搓壓成長方體，以彎刀畫出書冊紋路。

Ⓒ 封面
取紫藍色黏土擀平，以彎刀切出能包覆內頁大小的長方形，
全部結合即完成。

P.42 奶油草莓

Well done

Ⓐ 草莓
1.取適量紅色黏土搓為胖水滴形。
2.以白棒刺挑出草莓粒。

Ⓑ 奶油
1.取白色黏土搓為細長條兩條。
2.旋轉捲成麻花捲收順，與草莓黏合。

P.61 土撥鼠工具帽

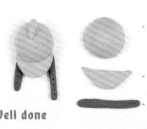

Well done

Ⓐ 帽頂
取粉黃咖啡色黏土揉為兩頭尖狀，輕壓一邊收平。

Ⓑ 帽子
取粉黃咖啡色黏土揉出胖水滴形，以丸棒壓凹鈍的一端。

Ⓒ 帽緣
取粉黃咖啡色黏土揉出同帽頂形略大的兩頭尖水滴形，輕壓
一邊收平。

Ⓓ 帽帶
取深灰色黏土揉為長形輕壓，表面以彎刀壓紋，
黏合即完成。

P.35 山豬棒棒糖

Ⓐ 糖
1.取出紅色、白色黏土搓為細長條形。
2.兩條重疊,旋轉捲成麻花捲收順,預刺出棒子放入的洞。

Ⓑ 棒子
取白色黏土將牙籤包覆,待乾,與糖沾膠組合。

Well done

P.30 蝸牛圓頂帽

Ⓐ 帽頂
取紅咖啡色黏土揉為圓形,壓出方形。

Ⓑ 緞帶
取粉紅色黏土揉為長條形。

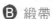

Well done

Ⓒ 帽緣
取紅咖啡色黏土揉為圓形,壓為略扁狀後,與帽頂黏合,
交界處黏上緞帶,並於緞帶表面壓紋,即完成。

P.35 小雞蘋果

Ⓐ 蒂
取咖啡色黏土搓出細長條狀,表面以白棒於上方往下畫出木頭的線條。

Ⓑ 葉
1.取綠色黏土搓為兩頭尖狀水滴形壓扁修邊。
2.在兩面中央畫出葉脈,調整動態。

Ⓒ 蘋果
1.取紅色黏土搓出胖短水滴形,以白棒在上方輕壓凹,
　並鑽出一個蒂頭洞。
2.再以筆腹由下往上壓出蘋果線條,在旁邊戳蟲洞。

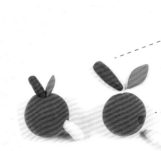

Well done

Ⓓ 蟲
1.取淡黃色黏土揉為瘦長水滴形,以彎刀畫出紋路。
2.以小吸管壓出嘴巴,全部組合後,再以黑色凸凸筆
　點出蟲眼睛即完成。

Chapter.2

當我們
「黏」在一起！

學會了基礎課，
終於拿到入園券囉！
快進入動物園，
看看動物們都在作些什麼呢？
歡迎光臨超萌の黏土動物園！

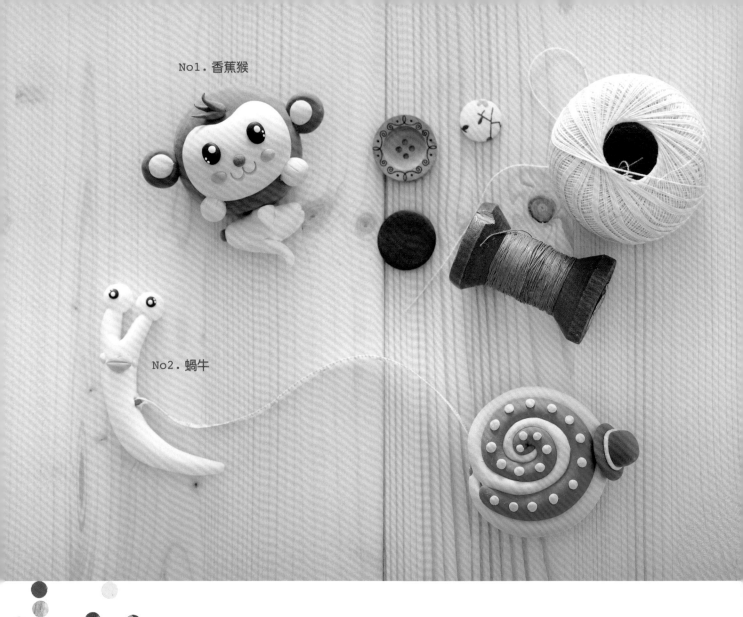

No1.香蕉猴

No2.蝸牛

拉出香蕉就可使用的創意設計。

縫紉好時光

手作人必備の
造型捲尺

猴子愛吃 Banana，蝸牛的脖子好軟 Q，
如此逗趣的畫面，讓人會心一笑。

● How to make P.66
● 製作：管淑娟

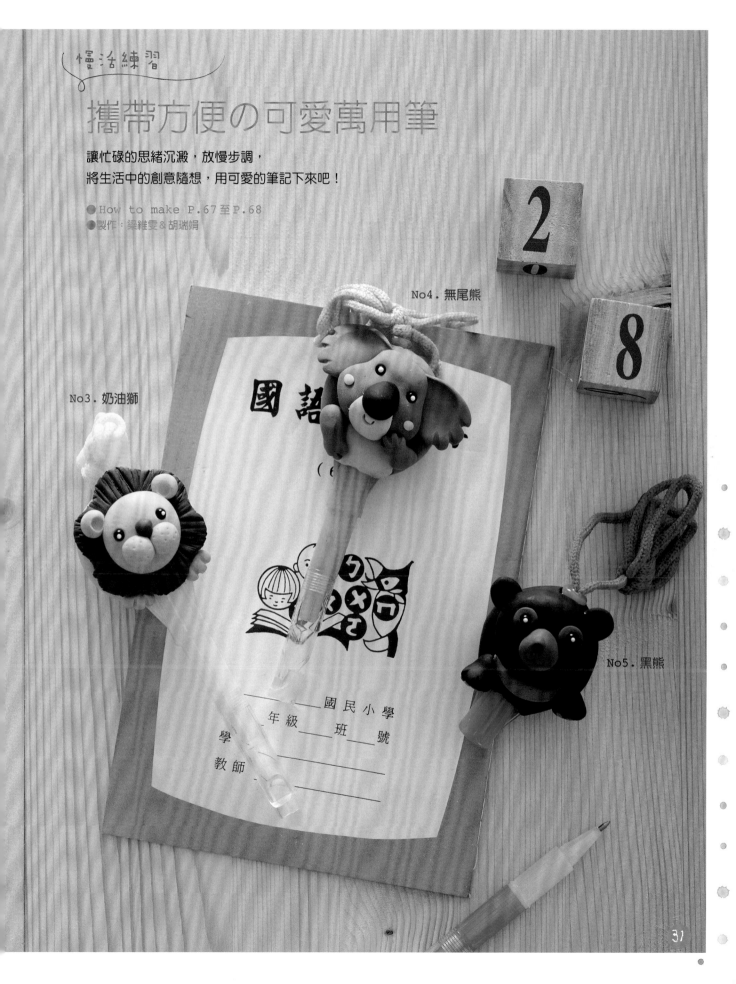

攜帶方便の可愛萬用筆

讓忙碌的思緒沉澱，放慢步調，
將生活中的創意隨想，用可愛的筆記下來吧！

● How to make P.67至P.68
● 製作：蔡維雯＆胡瑞娟

No4. 無尾熊

No3. 奶油獅

No5. 黑熊

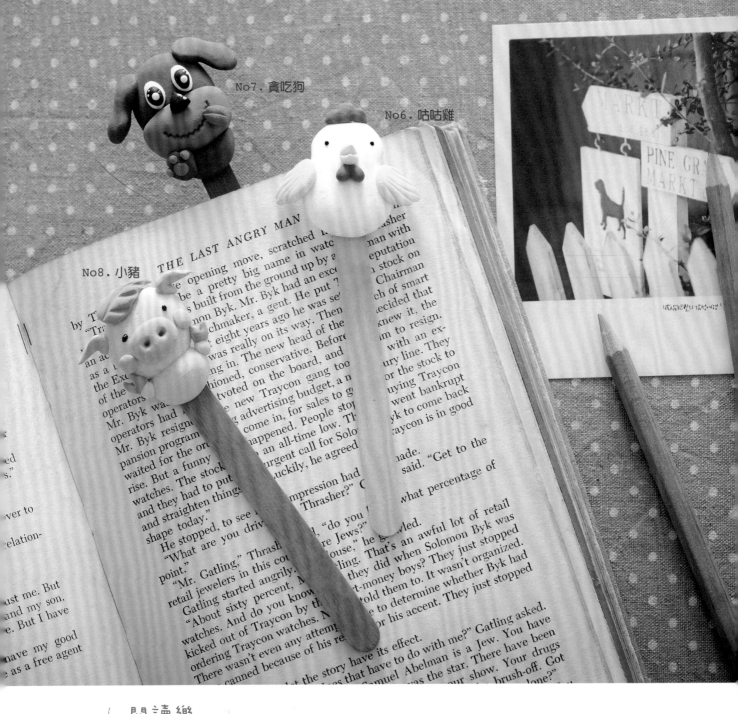

No7. 貪吃狗

No6. 咕咕雞

No8. 小豬

將冰棒棍變身超萌書籤！

將可愛的動物裝飾於特製書籤，

運用黏土創意，增加閱讀時的好心情。

● How to make P.76
● 製作：李靜雯

增添文具獨特性の筆套

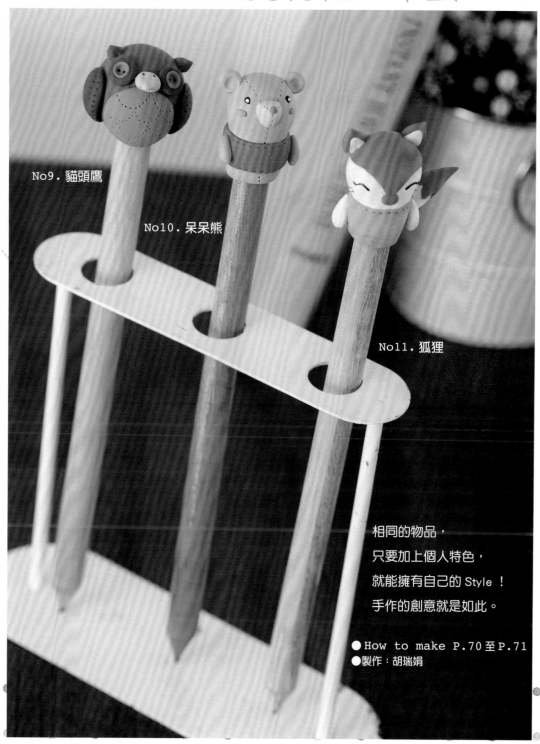

No9. 貓頭鷹

No10. 呆呆熊

No11. 狐狸

相同的物品，
只要加上個人特色，
就能擁有自己的 Style！
手作的創意就是如此。

● How to make P.70 至 P.71
● 製作：胡瑞娟

Office の文件繕訂好物

● How to make P.74
● 製作：佘嘉蓁

No12. 鱷魚

上班時，
要是能夠像鱷魚先生一樣，
天天笑口常開，
大家的工作也會更順利喔！

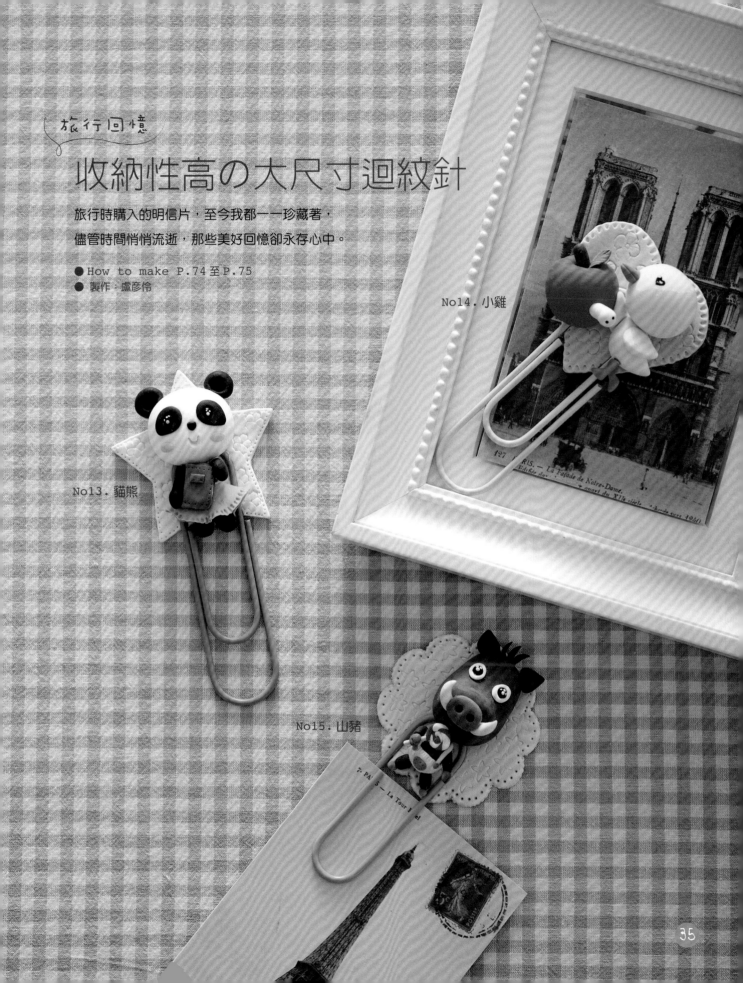

旅行回憶

收納性高の大尺寸迴紋針

旅行時購入的明信片，至今我都一一珍藏著，
儘管時間悄悄流逝，那些美好回憶卻永存心中。

● How to make P.74至P.75
● 製作：盧彥伶

No14. 小雞

No13. 貓熊

No15. 山豬

為玻璃罐穿上可愛外衣

● How to make P.99
● 製作：盧彥怜

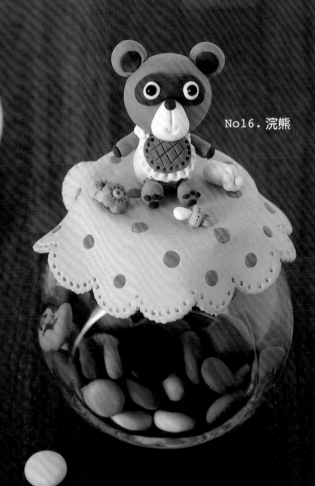

No16. 浣熊

糖包、調味料包、醬料包……
將它們收集在可愛的收納罐裡吧！
客人來訪的時候，
就能立刻派上用場囉！

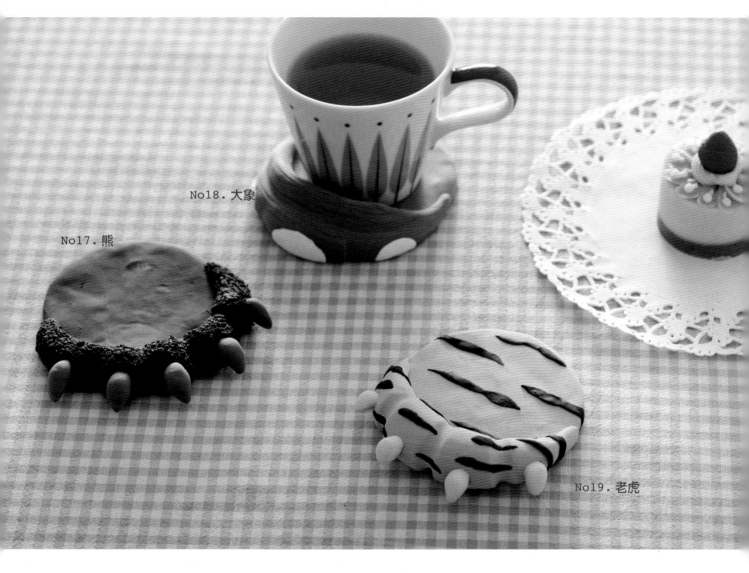

No17. 熊

No18. 大象

No19. 老虎

療癒系點心

可口の午茶杯墊

靜坐慢想，啜飲一口薄荷茶，
原本紊亂的思緒，也忽然被解開了呢！

● How to make P.78
● 製作：李靜雯

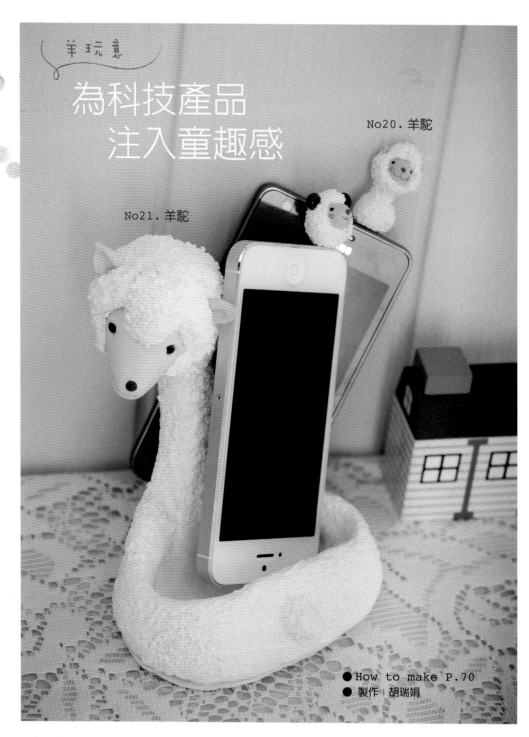

羊玩意

為科技產品
注入童趣感

No20. 羊駝

No21. 羊駝

● How to make P.70
● 製作：胡瑞娟

將人氣 No.1 的羊駝造型，
設計成常用的手機座＆耳機塞，
無論是大人或小孩都愛不釋手。

送給貼心好友の專屬小物

● How to make P.72至P.73
●製作：盧彥伶

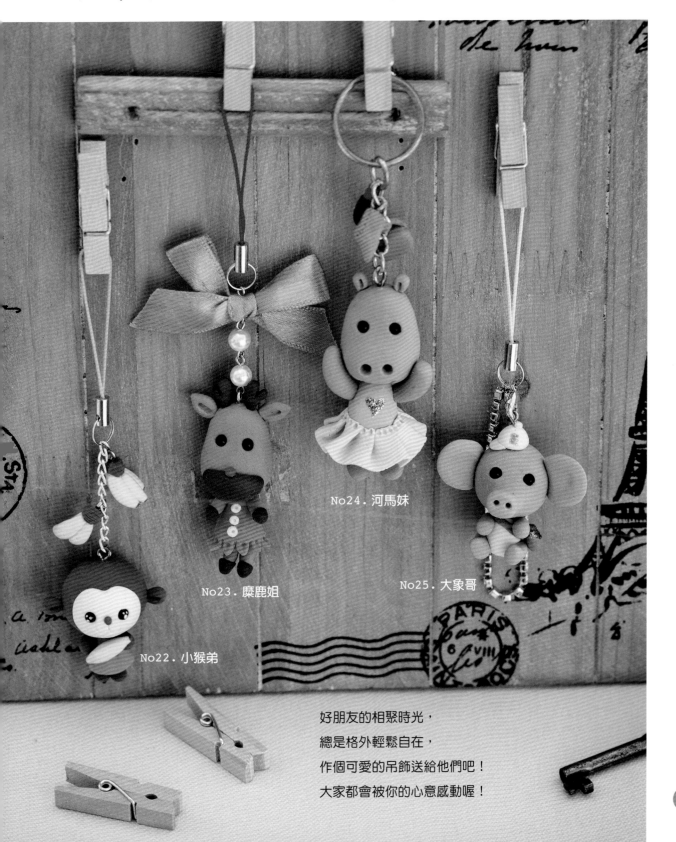

No24. 河馬妹

No23. 麋鹿姐

No25. 大象哥

No22. 小猴弟

好朋友的相聚時光，
總是格外輕鬆自在，
作個可愛的吊飾送給他們吧！
大家都會被你的心意感動喔！

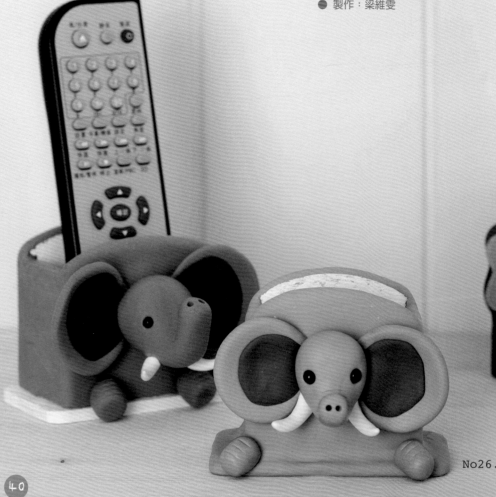

麻吉哥倆好

營造活潑風格の
居家氛圍

懶洋洋的假日，
哪兒也不想去，
宅在家一起看電視，
其實是件幸福的事！

● How to make P.91
● 製作：梁維雯

No26.麻吉象

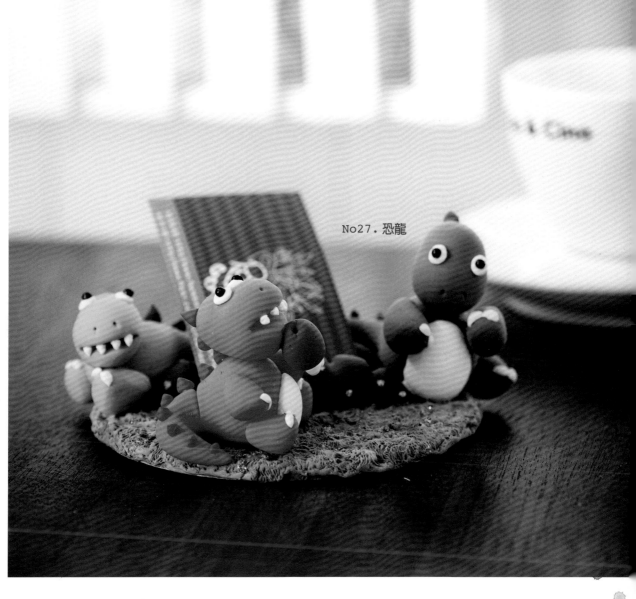

No27.恐龍

請多指教

收集名片の便利置物架

把林林總總的名片,通通聚集在一起,
需要連絡的時候,就再也不怕找不到啦!

● How to make P.77
● 製作:游雅婷

以可愛の小卡片
留言給他吧！

● How to make P.86至P.87
● 製作：盧彥伶

No29. 草莓狗

No28. 蛋糕貓

簡單的一句問候，

可以為居家空間，

增添溫馨的氣氛，

也可以讓心愛的家人元氣滿滿！

東貼西貼無敵好用の磁鐵

● How to make P.69
● 製作：游雅婷

No30.老鷹

No31.獅子王

工作的待辦事項，
冰箱上的預備菜單，
造型可愛的實用磁鐵，
通通都能幫你記住喔！

No32.猩猩

心機美學

女孩一定要擁有の
美妝道具

● How to make P.92
● 製作：李靜雯＆胡瑞娟

No33.青蛙

No34.開屏孔雀

拿出鏡子的時候，
聽到別人說：「哇，太可愛了！」
心中總是暗自雀躍著，
呵呵！手作真好！

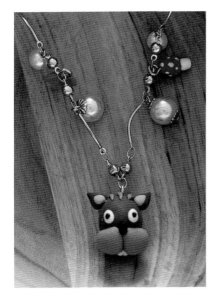

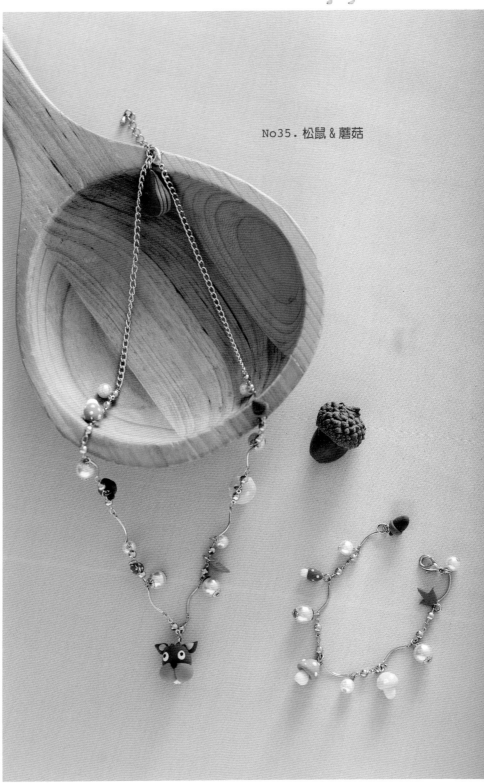

No35. 松鼠 & 蘑菇

森林物語

給自己の
生日禮物

搭配珍珠的松鼠造型項鍊，
松果、蘑菇元素裝飾的手鍊，
佩戴於身上的可愛組合，
讓妳瞬間變身為森林系女孩！

● How to make P.79
● 製作：游雅婷 & 盧彥伶

少女最愛の
和風味萌系飾品

No38.金魚

No36.乳牛＆牛奶瓶

No37.鯛魚燒貓咪

乳牛抱著小奶瓶，
調皮的大黃貓最愛鯛魚燒，
金魚雙胞胎正在講悄悄話⋯⋯
我的耳環會說故事喔！

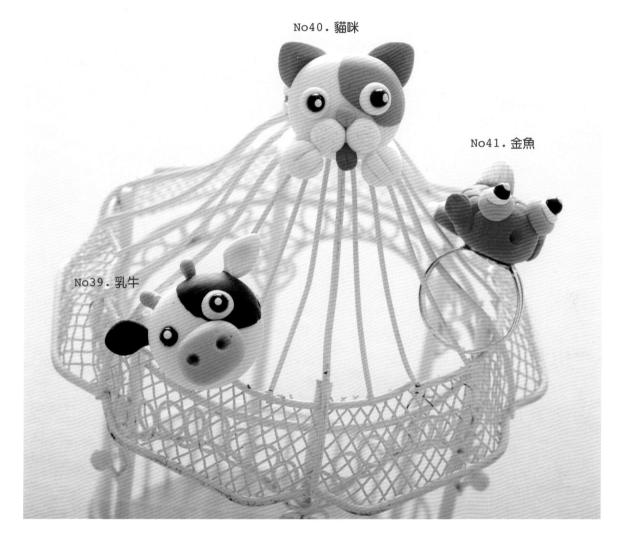

No40. 貓咪

No41. 金魚

No39. 乳牛

將動物們的尺寸放大，
作成與 P.46 同款的造型戒指，
主題也變得更加鮮明了！

● How to make P.81至P.82
● 製作：賴麗君

童趣感十足の
Q版髮夾

幫小女孩綁頭髮，一直都是媽媽們的難題，
別擔心，髮夾是最好的小幫手啦！

● How to make P.94
● 製作：胡瑞娟

No42.蝴蝶

No43.毛毛蟲

No44.蜻蜓

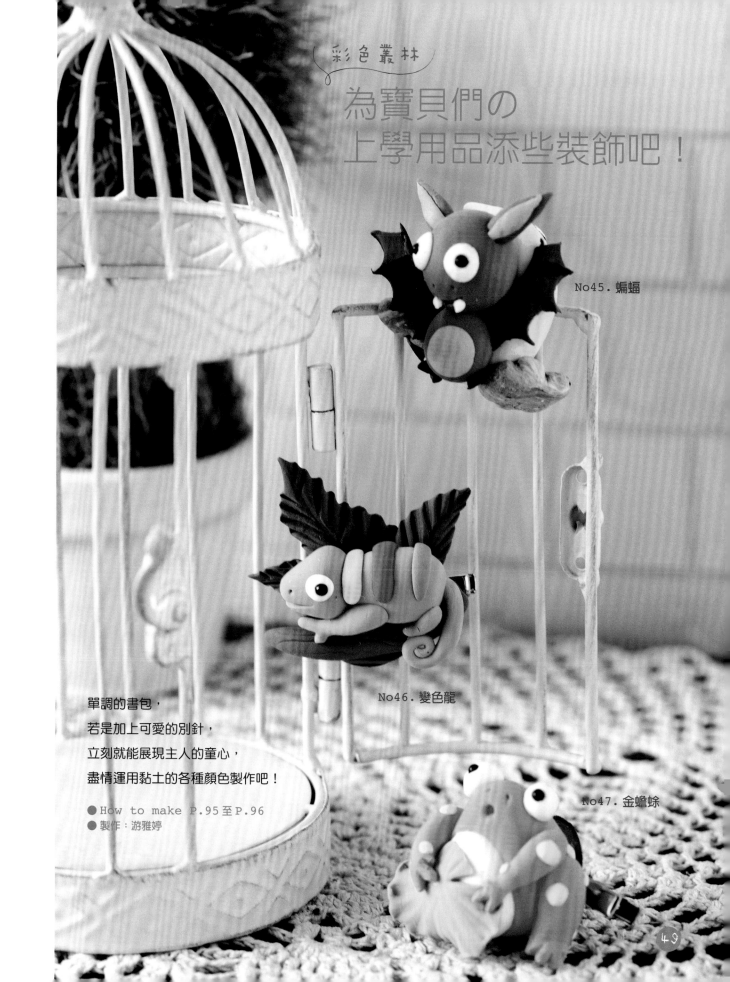

彩色叢林

為寶貝們の
上學用品添些裝飾吧！

No45. 蝙蝠

No46. 變色龍

No47. 金蟾蜍

單調的書包，

若是加上可愛的別針，

立刻就能展現主人的童心，

盡情運用黏土的各種顏色製作吧！

● How to make P.95 至 P.96
● 製作：游雅婷

收納細小物品の迷你鐵盒

手作時最常使用的細小材料，

珠珠、水晶、釦子、T針……

將可愛的小鐵盒作為它們的家，

就再也不怕四處散落啦！

● How to make P.67
● 製作：胡瑞娟

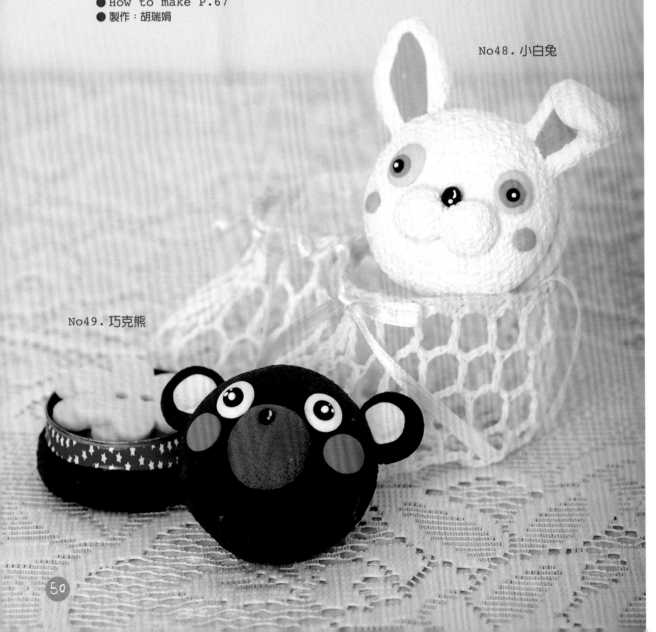

No48.小白兔

No49.巧克熊

鋪滿甜美心情の
祝福音樂鈴

加些想念的奶油，鋪上祝福的草莓，
希望我的好朋友，不管到哪兒都能平安快樂。

● How to make P.84至P.85
● 製作：胡瑞娟

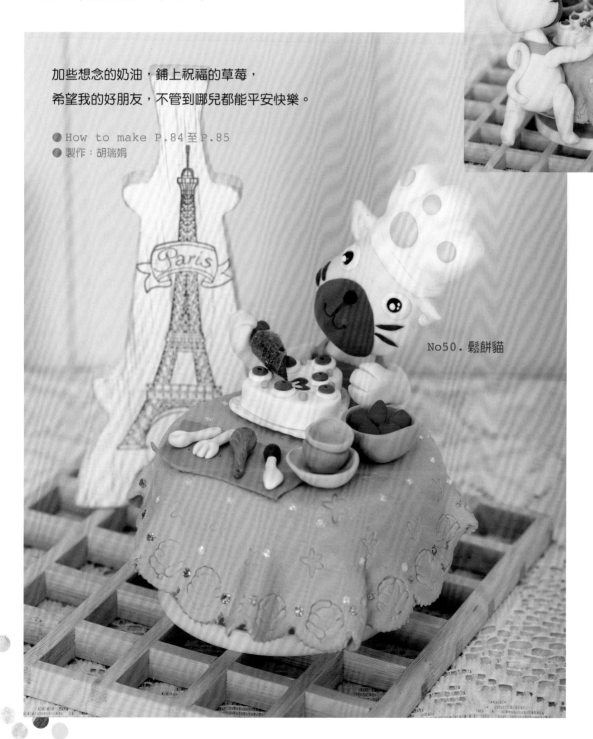

No50. 鬆餅貓

剪剪貼貼好幫手：
紙膠帶膠台

選一張小紙卡，
蓋些喜歡的印章圖案，
貼上可愛的紙膠帶，
獨一無二的私房卡片完成了！

● How to make P.81
● 製作：李靜雯

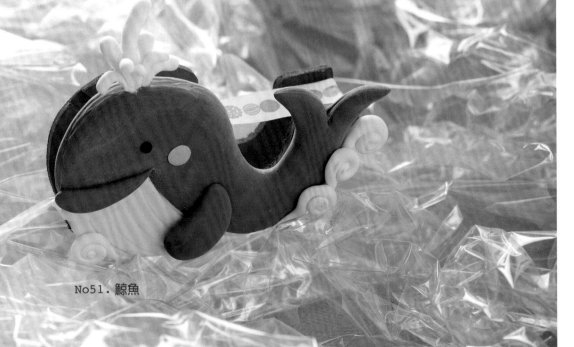

No51.鯨魚

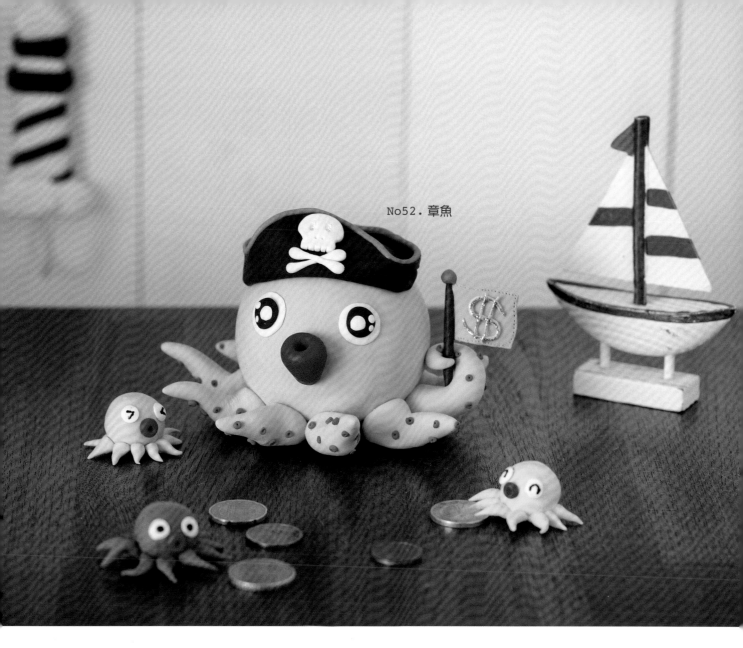

No52. 章魚

航海遊戲

讓儲蓄變成遊戲の造型存錢筒

餵食章魚的最好飼料，

就是投入手上的硬幣，

讓小朋友把儲蓄當成遊戲，

存錢計劃也變得更有趣了！

● How to make P.89
● 製作：李靜雯

幸福小白板

為家人寫下溫馨叮嚀吧！

「晚上會下雨喔！」

「記得多帶件外套。」

「早點回家吧！」

為早出晚歸的家人，

寫下貼心的留言吧！

● How to make P.78
● 製作：賴麗君

No53.海獅

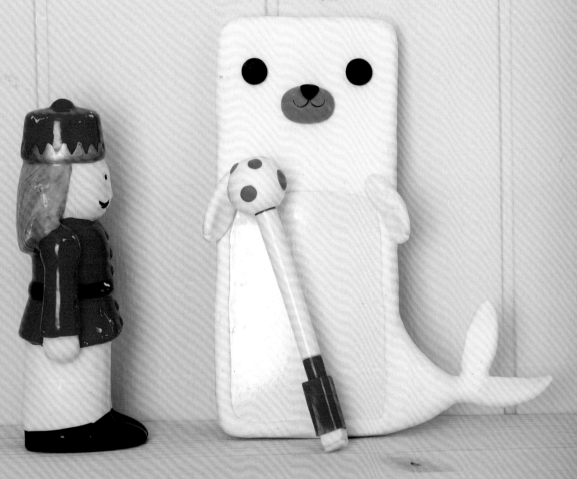

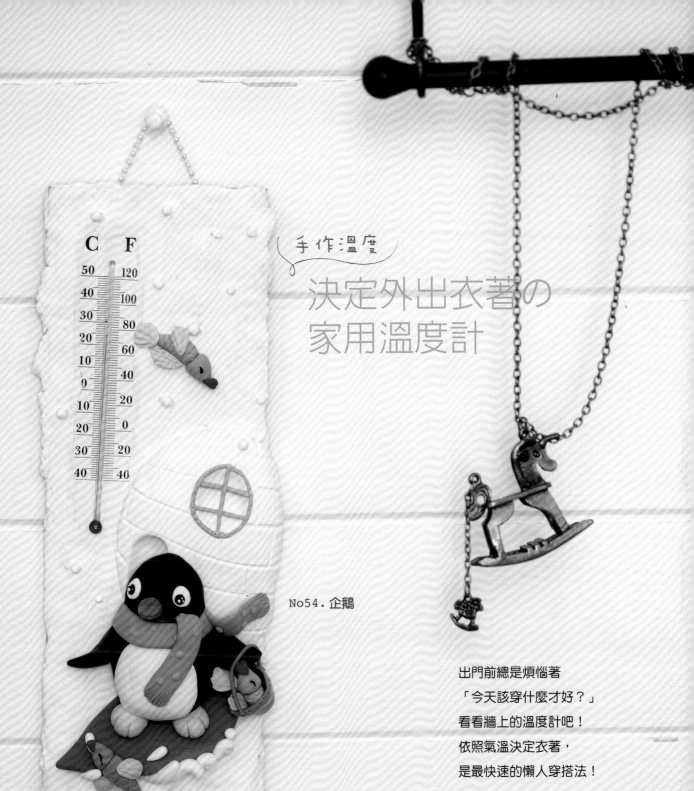

手作溫度

決定外出衣著の家用溫度計

No54. 企鵝

出門前總是煩惱著
「今天該穿什麼才好？」
看看牆上的溫度計吧！
依照氣溫決定衣著，
是最快速的懶人穿搭法！

● How to make P.90至P.91
● 製作：佘嘉蓁&胡瑞娟

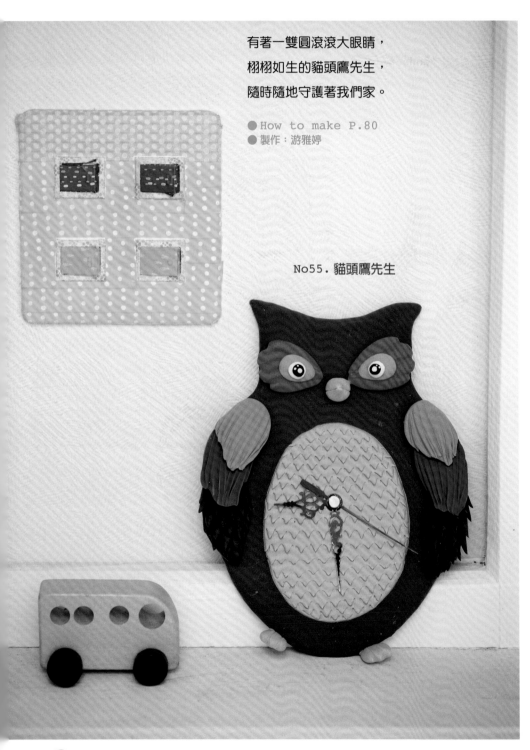

Time Machine

讓貓頭鷹先生
為你貼心報時吧！

有著一雙圓滾滾大眼睛，
栩栩如生的貓頭鷹先生，
隨時隨地守護著我們家。

● How to make P.80
● 製作：游雅婷

No55.貓頭鷹先生

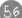

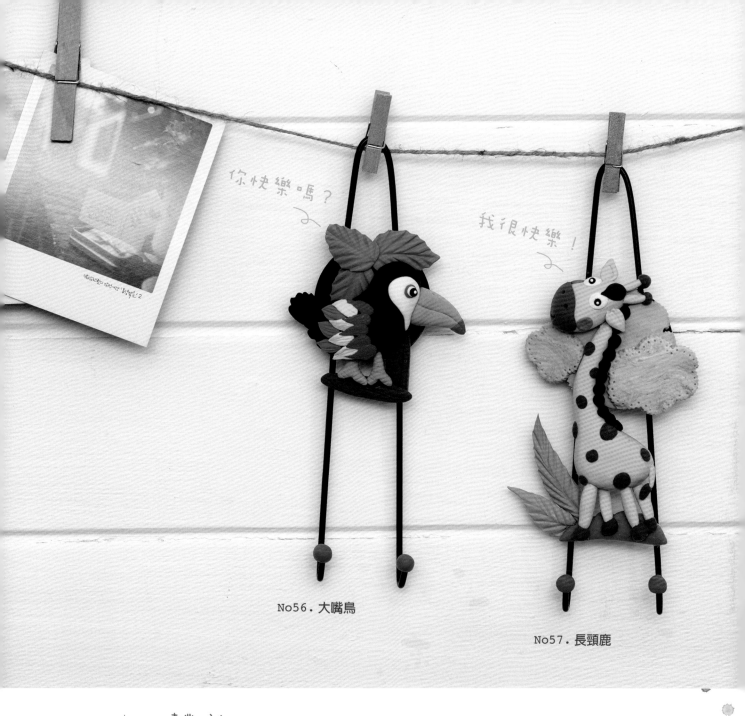

你快樂嗎?

我很快樂!

No56. 大嘴鳥

No57. 長頸鹿

心情對話

懸吊居家物品の實用掛鉤

看膩了市面上販售的掛鉤,

不如自己製作可愛的動物造型款式吧!

除了實用性高,

又能為居家氣圍時時刻刻帶來好心情。

● How to make P.93

● 製作:李靜雯&游雅婷

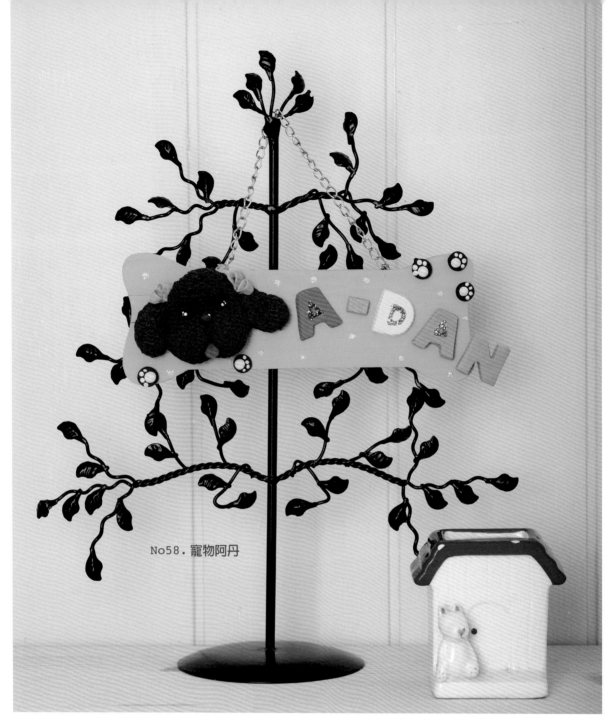

No58.寵物阿丹

淘氣阿丹

將寵物の模樣設計成門牌吧！

可愛的門牌上，是寵物的模樣，

每天下班一回家看到牠，

整日的疲憊感也消失了……

● How to make P.79
● 製作：胡瑞娟

58

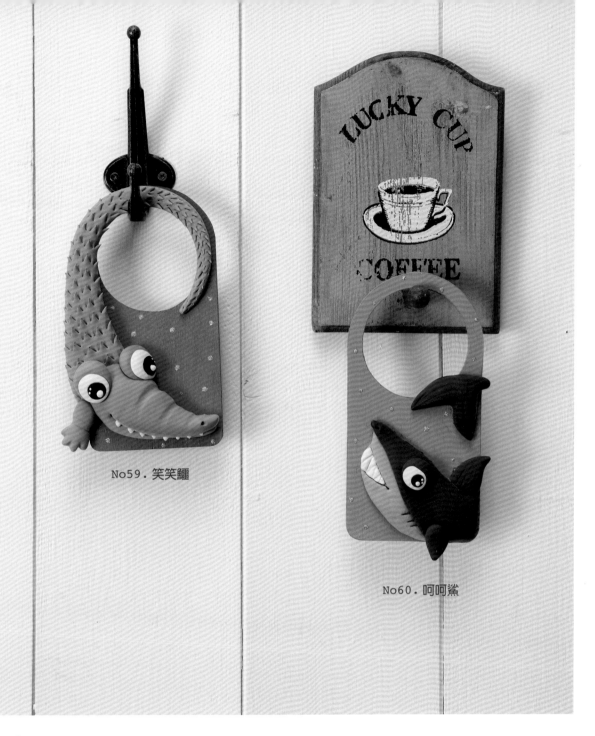

No59. 笑笑鱷

No60. 呵呵鯊

Show Me Your Smile

進家門前，請準備好你的笑容喔！

露出潔白牙齒的鯊魚＆鱷魚門牌，

懸吊在家門前，

提醒你：「進家門前，請微笑！」

家人會更愛你喔！

● How to make P.82至P.83
● 製作：游雅婷＆胡瑞娟

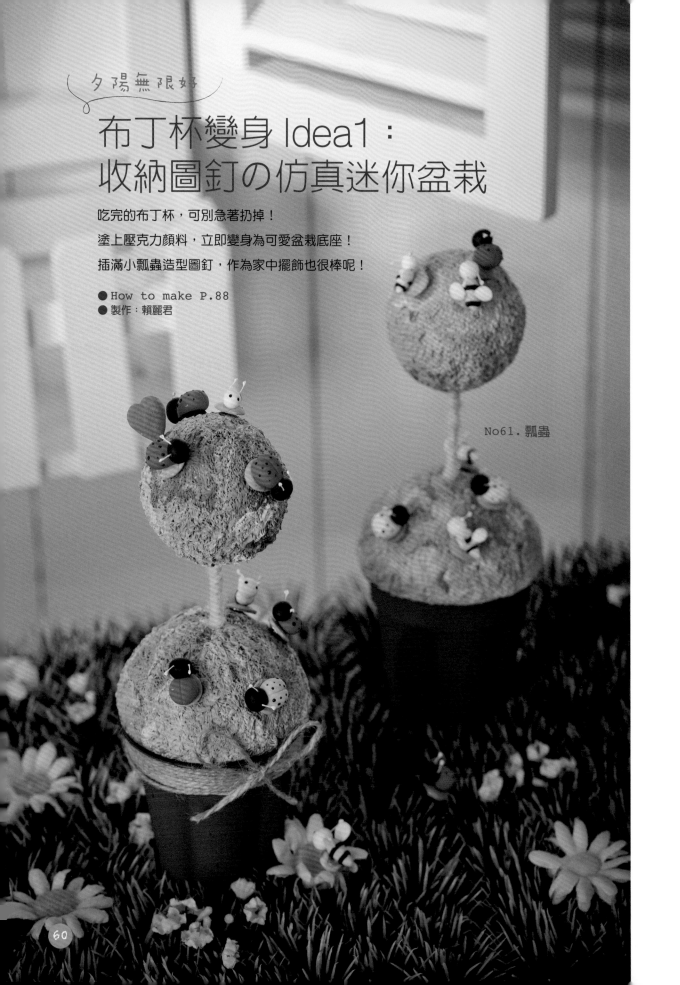

夕陽無限好

布丁杯變身 Idea1：
收納圖釘の仿真迷你盆栽

吃完的布丁杯，可別急著扔掉！

塗上壓克力顏料，立即變身為可愛盆栽底座！

插滿小瓢蟲造型圖釘，作為家中擺飾也很棒呢！

● How to make P.88
● 製作：賴麗君

No61. 瓢蟲

布丁杯變身 Idea2：
迴紋針收納盒

● How to make P.98
● 製作：賴麗君

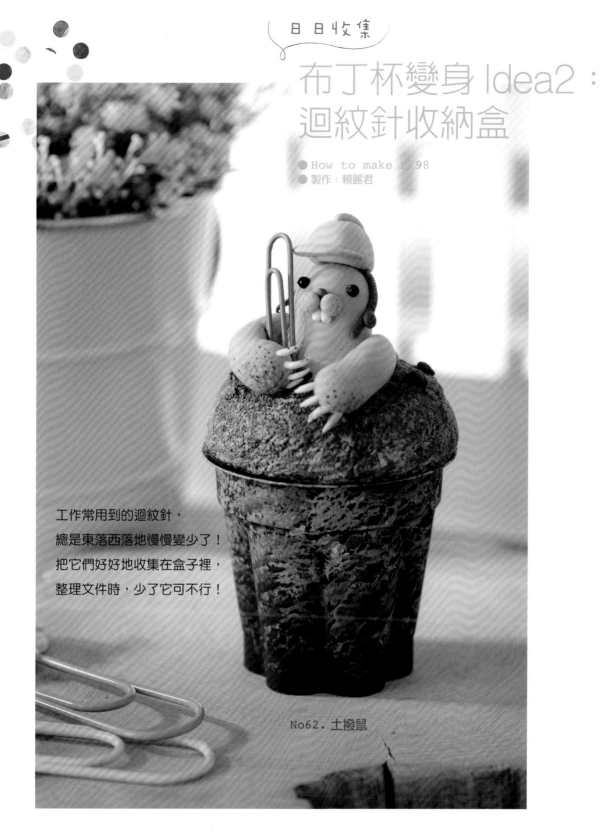

工作常用到的迴紋針，
總是東落西落地慢慢變少了！
把它們好好地收集在盒子裡，
整理文件時，少了它可不行！

No62．土撥鼠

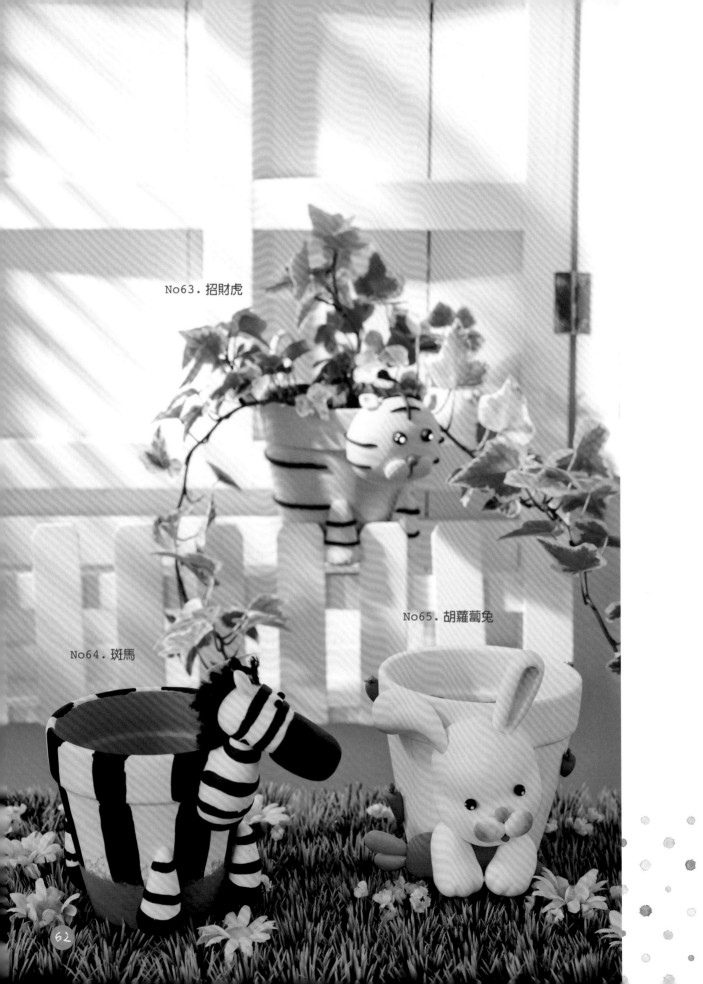

No63. 招財虎

No65. 胡蘿蔔兔

No64. 斑馬

62

小小園藝家

自製可愛動物造型の小花器

在居家陽台、辦公室的小小空間裡，

種些充滿綠意的小植物吧！

當植物辛勤地進行光合作用時，

我們似乎也變得更加有元氣了呢！

● How to make P.97至P.99
● 製作：賴麗君

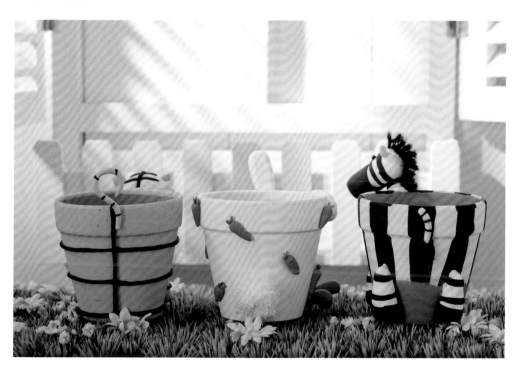

依照動物的特色，背面的設計 & 配色也十分協調。

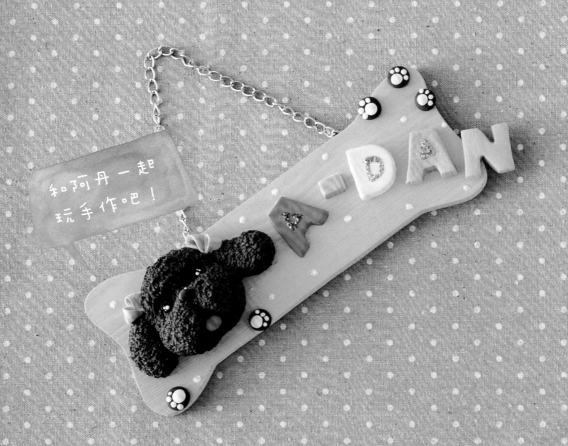

和阿丹一起
玩手作吧！

Chapter.3

黏土動物の
實作練習

跟著步驟圖一起作，

你也可以

打造一座自己的黏土動物園喔！

我就是
阿丹啦！

材料&工具 黏土專用膠、牙籤、彎刀、小吸管、白棒、捲尺、白色凸凸筆
黏土：咖啡色・粉膚色・黑色・粉紅色・銘黃色・淺黃色

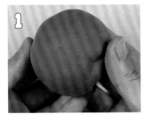

取咖啡色黏土搓為長條形，圍圈同捲尺大後，沾膠黏於捲尺背面，將黏土一邊整形一邊包覆，請勿包到中間按鈕，翻至另一邊，參考P.19半立體包覆法，前後交縫處可沾清水使其順平。

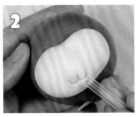

取粉膚色黏土搓為橢圓形，略微壓扁，中間上端壓凹黏於捲尺正面為臉部，並以小吸管壓出嘴形。

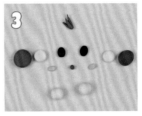

如圖揉出各色形狀，耳朵、內耳、鼻子：圓形。黑眼、腮紅、手：橢圓形。頭髮：長水滴形。

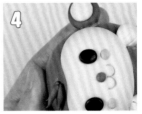

黏合耳朵、內耳，沾膠黏於捲尺兩側，其他各部位也黏上後，以彎刀工具於手部畫指紋。

取淺黃色黏土搓為彎月形，捲尺拉環沾膠，插入彎月中略微整形，作為香蕉肉。

取銘黃色黏土搓出長尖橢圓形，略微壓扁作為香蕉皮，相同作法製作三片備用。

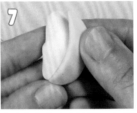

將步驟6香蕉皮沾膠，包覆香蕉肉，將外皮往外彎，使其呈香蕉皮展開狀。

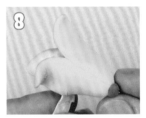

取一點咖啡色黏土揉為圓形黏於香蕉皮底部，即完成剝皮香蕉。

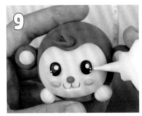

最後以白色凸凸筆作出眼睛反光點裝飾即完成。

 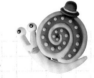

材料&工具 捲尺、黏土五支工具組、白棒、黏土專用膠、吸管
不沾土剪刀、白色凸凸筆
黏土：淺黃色・白色・黑色・粉紅色・淺藍色・藍色・咖啡色

1. 取藍色黏土搓為長條形，圍圈與捲尺相同大小，與NO.1步驟1相同作法包覆背面。

2. 取藍色及淺藍色黏土搓出兩枚長條形，將兩條合併於一起並繞成螺旋狀，捲尺正面沾膠，一邊整形一邊包覆作成蝸牛殼，取粉紅色黏土加白色黏土調和為淡粉紅色黏土，搓出許多小球裝飾蝸牛殼。

3. 身體：取淺黃色黏土搓為長水滴形，圓端以不沾土剪刀剪開，將前端捏尖，使尾部略彎曲作為身體，捲尺拉環沾膠，插入身體中間處。

4. 眼睛：取白色黏土搓圓，以白棒戳洞，沾膠黏於步驟3身體尖端為眼白；取黑色黏土搓為小圓形黏於眼白作為眼珠。

5. 嘴巴：取粉紅色黏土搓為兩頭尖胖水滴形後，稍微壓扁，以白棒於中間壓線，分出上、下唇，上端壓凹為人中，完成嘴巴，黏貼於臉上，取步驟2淡粉紅色黏土揉為小橢圓形，黏於兩側作為腮紅。

6. 帽子：參考P.27製作完成，黏於步驟1殼上端，以白色凸凸筆點上眼睛反光點即完成。

No48. 小白兔鐵盒

50 page

材料&工具 黏土專用膠、牙籤、白棒、七本針、
白色凸凸筆、鐵盒
黏土：白色·粉紅色·粉藍色·淺藍色
深藍色·淺咖啡色

1. 鐵盒上蓋表面沾膠，取白色黏土揉為圓形壓平，包覆表面後（參考P.19半立體包覆法），以七本針挑出動物毛質感，完成兔子臉部。
2. 將步驟1的兔子臉部壓出眼睛、鼻子位置後，取深、淺、粉三藍色黏土，各揉成三層大小圓形壓平，重疊於臉部眼睛位置，揉出眼睛的層次。
3. 取白色黏土揉為兩枚圓形，黏於兔腮位置後，以七本針挑毛。
4. 取淺咖啡色黏土，搓為短胖水滴形後，置於步驟3兔子腮上端作為兔鼻。
5. 取白色黏土揉為兩頭尖長水滴形，稍微壓平、挑毛，以白棒擀出內耳弧度後，取粉紅色黏土揉出兩頭尖水滴形，壓平，黏於內耳處。
6. 同上作法，作出另一隻耳朵後，摺彎，分別將兩耳黏於步驟2耳朵處。
7. 以白色黏土包覆已沾膠的下蓋邊緣與底，挑毛質感即完成。

No49. 巧克熊鐵盒

50 page

材料&工具 黏土專用膠、七本針、牙籤、
白棒、白色凸凸筆、鐵盒
黏土：紅咖啡色·淺紅咖啡色
淺紅色·淡紅色·白色·黑色

1. 取紅咖啡色黏土分別包覆已上膠的上下蓋後（上蓋參考P.19半立體包覆法製作），以七本針刺出短毛質感。
2. 上蓋表面壓出熊臉上的眼睛、鼻子、腮紅位置，取白色黏土、黑色黏土分別將黏土揉出大圓、小圓，壓平，重疊於臉部，呈現眼白、眼珠。
3. 取淺紅咖啡色黏土揉為胖水滴形，胖端略微壓平，黏於臉部鼻子位置，刺出毛的質感。
4. 取紅咖啡色黏土揉為圓形，以白棒圓端壓出內耳凹洞。
5. 取淡紅色黏土揉為圓形，稍微壓扁後黏於步驟4內耳。
6. 取淺紅色黏土揉為圓形，壓扁後，黏於兩頰作為腮紅即完成。

No3. 奶油獅哨子筆

31 page

材料&工具 牙籤、布丁盒、白棒、黏土五支工具組、彎刀、黏土專用膠、黑珠、哨子筆、白色凸凸筆
圓滾棒、文件夾、丸棒
黏土：深咖啡色·淺銘黃色

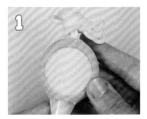

1 取淺銘黃色黏土揉為圓形，稍壓扁後，沾膠包覆於哨子筆一面沿至側面收順。

2 將深咖啡色黏土擀平，厚度約0.2cm，以布丁盒底壓出六瓣花形。

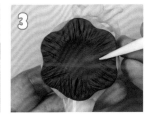

3 沾膠黏於步驟1另一面，以丸棒於中央預放頭部的位置壓凹，如圖由中心畫出鬃毛紋。

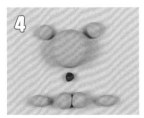

4 依照圖示，取淺銘黃色黏土揉出頭、耳朵、腮幫子、前腳形狀，取深咖啡色黏土揉出鼻子。

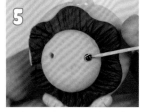

5 將步驟4臉、前腳黏於步驟3表面後，於臉部壓出眼、鼻、耳位置；前腳壓指紋，臉部黏入黑珠作為眼睛。

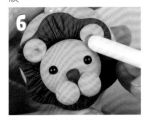

6 沾膠黏上其他部位後，腮部輕刺紋路，耳部壓出內耳，以白色凸凸筆點出眼睛反光點即完成。

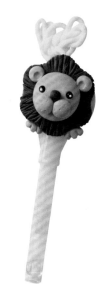

No4. **無尾熊哨子筆**

材料&工具　丸棒、白棒、小吸管、黏土專用膠、牙籤、黑珠、細工棒、白色凸凸筆
黏土：淺灰色·淡灰色·黑色·淡紅色

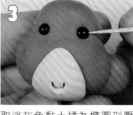

身體：同P.67 No.3步驟1作法，以淺灰色黏土包覆為一面，沿至側邊並收順，另一面黏土也收順於側邊，包覆完成哨子筆頭作為動物身體。取淡灰色黏土揉為橢圓形壓平後，黏於一面1／2下半部為肚子部分。

頭：取淺灰色黏土揉為兩頭圓的錐形，將眼窩處以白棒稍微壓凹後收順，刺出眼睛位置。

取淡灰色黏土揉為橢圓形壓平，黏於臉的嘴部位置後，以小吸管壓出笑嘴紋，黏入黑珠作為眼睛。

耳朵：取淺灰色黏土揉為胖水滴形稍微壓平，並於耳朵邊緣壓出小凹紋。

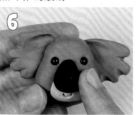

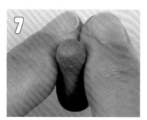

以丸棒擀出內耳形狀，完成熊耳，依相同作法製作另一個耳朵。

將步驟5耳朵黏於頭兩側後，以黑色黏土揉出小錐形作為鼻子。

如圖以兩食指搓揉出手腕弧度，塑為長錐形。

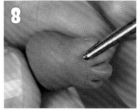

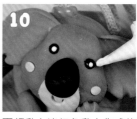

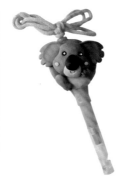

前端稍微壓平為手掌後，於前端壓出手指，相同作法完成兩隻手。

於頭部後方沾膠後，黏於步驟1肚子上緣，並依想要的動態，將手黏合固定。

兩頰黏上淡紅色黏土作成的橢圓形腮紅，以白色凸凸筆點出眼睛反光點即完成。

No5. **黑熊哨子筆**

材料&工具　牙籤、白棒、黏土五支工具組、彎刀、黏土專用膠、黑珠、哨子筆、白色凸凸筆、小吸管
黏土：黑色·粉紅咖啡色·棕色

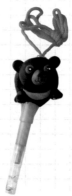

1. 同NO.4步驟1作法，以黑色黏土包覆為一面，沿毛側邊並收順，另一面黏土收順於側邊，包覆完成哨子筆頭作為動物身體。以粉紅咖啡色黏土揉出兩頭尖的水滴形稍微壓平，作出月亮弧度，黏於下緣即為黑熊的胸前毛色。
2. **臉**：取黑色黏土揉為圓形壓扁，以棕色黏土揉為圓形黏於眼部位置，並黏入黑珠作為眼珠。
3. 取粉紅咖啡色黏土揉為胖水滴形，黏於鼻子位置後，以小吸管壓出嘴形，並黏上圓鼻。
4. **耳朵**：取黑色黏土揉為圓形，以白棒圓端壓出內凹洞後，黏於臉兩側耳部位置。
5. **前腳**：取黑色黏土揉為胖水滴形，圓處稍壓平為前腳底，前端壓出指紋後，以粉紅咖啡色黏土揉出小圓形壓平，黏前腳底為熊掌。
6. 將頭黏於步驟1的胸前毛上方，前腳黏於胸前毛的兩側處，以白色凸凸筆點出眼睛反光點即完成。

43 page No30．老鷹磁鐵

材料＆工具 牙籤、黏土專用膠、白棒、不沾土剪刀、彎刀、文件夾、圓滾棒、圓磁片、白色凸凸筆
黏土：白色．淡黃色．淺銘黃色
粉藍紫色．淺紫色．紅紫色．黑色
淺藍紫色

1. 取淺藍紫色黏土參考P.18平面包覆法，黏於沾膠的圓磁片表面。
2. **頭部**：取白色黏土揉為橢圓形稍微壓扁，一端以不沾土剪刀剪出V字形缺口，收順。
3. 步驟2預壓眼睛、嘴巴位置。**眼睛**：取淡黃色黏土揉出兩頭尖水滴形壓扁，取白色黏土揉成的兩頭尖水滴形，黏於上端作為眼皮，並且取黑色黏土揉為圓形眼珠。
4. **嘴巴**：淺銘黃色黏土揉為長錐形，以彎刀壓嘴紋，稍微調整動態，黏於頭部。
5. 頭頂黏上長水滴形作為毛髮後，黏於步驟1表面。
6. **翅膀**：與P.80 No.55步驟6相同作法，完成後黏於翅膀位置。
7. **爪子**：取淺銘黃色黏土揉為大、小長錐形，表面以彎刀壓紋，黏於翅尾下端即完成。

43 page No32．猩猩磁鐵

材料＆工具 牙籤、黏土專用膠、白棒、不沾土剪刀、大吸管、文件夾、圓滾棒、圓磁片、白色凸凸筆
黏土：白色．深灰色．淺灰色．粉膚色
黑色．白色

1. 取深灰色黏土放於文件夾間，以圓滾棒擀平，參考P.18平面包覆法，黏於已沾膠的圓磁片表面。
2. **頭部**：取淺灰色黏土揉為成胖錐形，稍微壓扁後，以不沾土剪刀於小圓端剪三根髮絲，收順。
3. **臉**：取粉膚色黏土揉為比步驟2頭部略小的胖錐形，稍微壓扁後，將小圓處利用白棒壓凹，並壓出眼睛、鼻子及嘴形。
4. 將步驟3背面沾膠黏於頭表面，以白色黏土揉為橢圓形，黑色黏土揉為小橢圓形，粉膚色黏土揉為兩頭尖水滴形壓扁，重疊組合為眼睛，黏於臉部。
5. **耳朵**：取粉膚色黏土揉為兩頭尖胖水滴形，稍微壓扁，黏於步驟4臉部一側，整個黏於步驟1表面。
6. **手**：取淺灰色黏土揉為長胖錐形，稍微壓扁調整動態，黏於頭兩側。
7. **趾**：取粉膚色黏土揉為大小錐形，稍微壓扁，組合於手環下端。
8. 在黑眼睛表面以白色凸凸筆作出反光點即完成。

43 page No31．獅子王磁鐵

材料＆工具 白棒、黏土專用膠、牙籤、圓磁片、白色凸凸筆
黏土：咖啡色．淺土黃色．紅橘咖啡色．淺橘咖啡色．白色．黑色．粉棕色

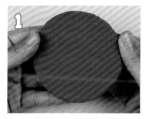

取咖啡色黏土擀平，黏於已沾膠的圓形磁鐵片表面，將多餘的黏土切掉並收順。（參考P.18平面包覆法）

以白棒由外往內畫紋路，如圖呈現放射狀紋。

取淺土黃色黏土，揉為錐形於1／3處壓凹，呈現葫蘆狀的大小圓，稍壓扁為獅子臉形。

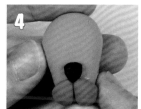

取紅橘咖啡色黏土，揉為胖水滴形，稍微壓扁，黏於1／3處為腮幫子；取黑色黏土揉為胖短水滴形，黏於腮幫子中間的上端為鼻子。

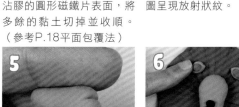

取淺土黃色黏土揉為錐形，同P.68 No.4步驟7以食指搓出手腕部位後，以彎刀壓出指紋。

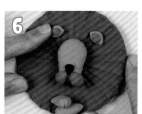

耳朵：取淺土黃色黏土、紅橘咖啡色黏土搓為大、小兩頭尖水滴形，壓扁，大的水滴形擀出內耳凹洞，放入小水滴形作為內耳，將各部位沾膠黏於步驟2表面。

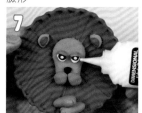

取白色、黑色、粉棕色黏土分別搓出大、中、小兩頭尖胖水滴形，重疊作出眼睛動態，以白色凸凸筆點出眼睛的反光點即完成。

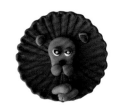

38 page No20. 羊駝耳機塞

材料&工具 牙籤、小吸管、白棒、 七本針、黏土五支工具組、黏土專用膠、耳機塞、凸凸筆（黑色‧粉紅色）
黏土：粉膚色‧白色‧咖啡色

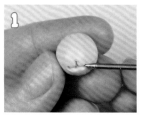

1 取粉膚色黏土揉為大、小胖水滴形，以大水滴為臉部，並畫出眼睛、鼻子與嘴形。

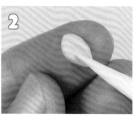

2 耳朵：小水滴稍微壓平，以白棒於2／3處擀開內耳處，待乾。

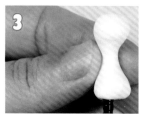

3 頭身：將白色黏土包覆於沾膠的耳機塞，插入上端，如圖塑形，待乾。

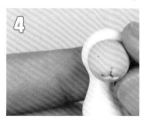

4 於步驟1臉的後腦沾膠，黏於步驟3上端。

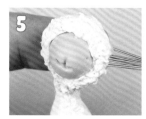

5 步驟4將要包覆羊毛的部位沾膠後，取白色黏土包覆於表面，以七本針挑毛。

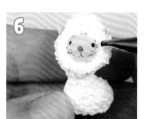

6 頭頂兩端鑽洞後，沾膠將耳朵放入，最後作圓形鼻，並點上凸凸筆裝飾臉部表情即完成。

33 page No10. 呆呆熊筆套

材料&工具 黏土專用膠、牙籤、圓滾棒、白棒、文件夾、不沾土剪刀、黏土五支工具組、鋁條、尖嘴鉗、凸凸筆（黑色‧粉紅色）
黏土：粉暗黃咖啡色‧白色‧粉紅色‧粉紅咖啡色‧淺紅色

1. 身體：取粉暗黃咖啡色黏土同P.71 No.11步驟1至2，完成整個鋁圈包覆。
2. 點出眼睛、鼻子位置，以黏土五支工具組的鋸齒壓線裝飾。
3. 衣服：取淺紅色黏土同P.71 No.11步驟3，包覆於步驟1身體部分。
4. 鼻子：取粉暗黃咖啡色黏土加入一點白色黏土，使顏色略淺後，揉成胖水滴形，置於鼻子位置，由步驟2位置延續壓線，上端黏上揉為圓形的粉紅咖啡色黏土作為鼻子。
5. 手：取粉暗黃咖啡色黏土揉兩端為錐形後，黏於衣服兩側。
6. 以凸凸筆點上黑眼珠，及粉紅黏土作成的腮紅即完成。

38 page No21. 羊駝手機座

材料&工具 黏土專用膠、牙籤、小吸管、白棒、不沾土剪刀、七本針、黏土五支工具組、文件夾、圓滾棒、紙板、一般剪刀、黑珠、竹筷
黏土:粉膚色、白色、咖啡色

1. 將紙板剪為手機寬度(邊緣各外加2cm)尺寸的橢圓形狀，取白色黏土置於文件夾之間擀平，沾膠黏於紙板正、反面，待乾。
2. 身體：取白色黏土擀為約0.5cm厚度的長方形，環繞黏於步驟1外環邊緣，表面以七本針挑毛質感。尾巴：取白色黏土揉為橢圓形後，黏於尾巴位置，以七本針挑毛質感，取2／3竹筷，沾膠插入邊緣長脖子的位置處，作為脖子的支撐架，待乾。
3. 頭：取粉膚色黏土揉為大胖水滴形，臉部點出眼睛、鼻子位置後，小吸管壓出嘴形，將黑珠黏入眼睛洞內。耳朵：取粉膚色黏土揉為小水滴形，稍微壓平，以白棒於2／3表面擀為內耳凹處，製作兩個耳朵，與臉部一起待乾備用。
4. 取白色黏土揉為約直徑4cm橢圓長條形，上端留3cm後，其他搓細約為直徑2.5cm長條形，將長條黏土作為下端整個插在步驟2已沾膠的脖子支撐架表面，與身體交接處收順。
5. 將步驟3頭後腦沾膠，黏入步驟4上端3cm橢圓形的側邊，於頭後邊緣沾膠，再以白色黏土包覆，以七本針挑出頭部至脖子的毛質感。
6. 將頭頂兩端鑽洞，將步驟3的兩個耳朵沾膠放入。
7. 鼻子：取咖啡色黏土揉為圓形，黏於臉的鼻子位置即完成。

材料&工具 黏土專用膠、牙籤、圓滾棒、白棒、文件夾、不沾土剪刀、鋁條、尖嘴鉗、凸凸筆（黑色‧粉紅色）
黏土：淡黃色‧粉墨綠色‧淺橘咖啡色‧棕色‧淺暗銘黃色

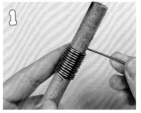

將鋁條繞著欲套入的筆，繞16圈。

取淡黃色黏土，揉為水滴形鑽洞，稍微擀開後，置入已沾膠的步驟1內，約占鋁圈2／3範圍收順。

將粉墨綠色黏土擀平，切為可包覆鋁圈的長度，寬約為鋁圈1／3寬後，沾膠包覆鋁圈下半部。

取淺橘咖啡色黏土揉為尖長胖水滴形，壓平，背面整個沾膠。

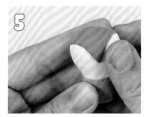

將步驟4黏為如圖：頭、鼻子位置，將棕色黏土揉為橢圓形，黏於鼻尖處作鼻子。

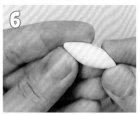

尾巴：淡黃色黏土揉為兩頭尖狀，稍微調彎後，待乾。

取淺橘咖啡色黏土揉為胖水滴形，將胖端擀開，剪出三角鋸齒狀。

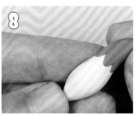

將步驟7洞內沾膠，放入步驟6尾巴尖端一側，收順固定。

耳朵：取淺橘咖啡色揉為胖水滴形，將中間稍微擀開，作為內耳處，再以淺暗銘黃色黏土揉為水滴形壓平，黏於內耳位置。

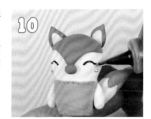

以凸凸筆畫出眼睛、腮紅，表情即完成。

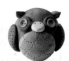

材料&工具 黏土專用膠、牙籤、圓滾棒、白棒、文件夾、黏土五支工具組、不沾土剪刀、鋁條、尖嘴鉗
凸凸筆（黑色‧粉紅色）
黏土：暗紅咖啡色‧暗棕色‧粉棕色‧淡棕色‧淺銘黃‧淺暗藍紫

1. 同NO.11步驟1製作鋁條圈。
2. 身體：取暗紅咖啡色黏土揉為胖圓形，鑽、擀開後，套入沾膠鋁條圈內。
3. 眼睛：暗棕色黏土揉為圓形壓扁後，黏於眼睛位置，以白棒圓端壓凹，為眼睛外緣。取粉棕色黏土揉成比眼睛外緣略小的圓形，壓扁後黏於眼睛凹處，眼中央刺兩個小洞，作為釦子眼形。
4. 肚子：取粉棕色黏土揉為圓形壓平，黏於肚子位置並收順後，以錐子壓出半圓形，作出肚子羽毛。
 嘴巴：取淺銘黃色黏土揉為胖水滴形後，將胖端稍微壓平，黏於嘴巴處，刺出兩個鼻孔洞。
5. 耳朵：取暗紅咖啡色黏土揉為小胖水滴形，分別於2／3處擀出內耳後，黏於耳朵處。翅膀：取淺暗藍紫色黏土揉為胖水滴形，稍微壓平，黏於身體兩側並刺紋成為翅膀即完成。

No22. 小猴弟吊飾

材料&工具 黏土專用膠、牙籤、白棒、黑珠、尖嘴鉗、羊眼、鍊子、手機吊繩、白色凸凸筆
小吸管、五彩膠、彎刀
黏土：深咖啡色・粉膚色・橘色・銘黃色

1. 頭：取深咖啡色黏土搓為圓形。臉：取粉膚色黏土搓為圓形壓扁，以白棒於上方壓出圓弧形，修邊黏上。
2. 以白棒戳出眼睛、鼻子位置，將黑珠放入眼睛部位，以小吸管壓出嘴巴的形狀，以彎刀在中間輕壓人中後，取少許深咖啡色黏土搓圓，貼在中間作為鼻子。
3. 耳朵：取少量深咖啡色黏土揉成小水滴形，以白棒輕輕地從小水滴中壓內耳，沾膠貼於頭部兩側。
4. 身體：取橘色黏土搓為水滴形（土量約為頭的一半）請參考P.22作法完成下半身。
 手：取深咖啡色黏土，搓兩個相同大小的水滴形，組裝後即完成。
5. 香蕉：請參考P.23配件製作。最後組裝：將香蕉、猴子組合，加入吊飾即完成。

No23. 麋鹿姐吊飾

材料&工具 黏土專用膠、牙籤、黑珠、尖嘴鉗、羊眼、短九字針、手機吊繩、緞帶、珠珠、五彩膠、彎刀
不沾土剪刀
黏土：深咖啡色、黃咖啡色、桃紅色、紅色、淺黃色

1 頭：取黃咖啡色黏土搓為胖錐形，收順，以指腹於1／3處壓出臉形。

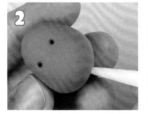

2 以白棒鑽出眼睛、耳朵、鹿角部位，並將頭部下方以白棒鑽出一個洞，便於與身體結合。

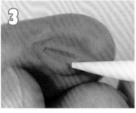

3 耳朵：取黃咖啡色黏土搓為兩頭尖水滴形輕壓，以白棒壓出內耳，依相同作法完成另一個耳朵。

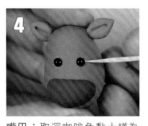

4 嘴巴：取深咖啡色黏土搓為兩頭尖橢圓形壓扁，沾膠黏上臉下緣，將步驟3耳朵黏入耳朵處。將黑珠黏入眼睛洞內，取一點紅色黏土搓為圓形黏上，即為鼻子。

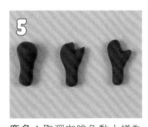

5 鹿角：取深咖啡色黏土搓為水滴形輕壓，於較鈍方向的1／3處以不沾土剪刀斜剪V缺口，修邊即完成鹿角，待乾置入頭角洞。

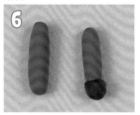

6 手：取黃咖啡色黏土（約身體的1／8）。腳：取黃咖啡色黏土（約身體的1／6），搓為長尖橢圓形，分別在下方以深咖啡色黏土搓為圓形鑽洞為蹄後，套上黏合即完成。

7 身體：取桃紅色黏土搓為水滴形（土量約為頭的一半），如圖所示以白棒於胖端撳開。

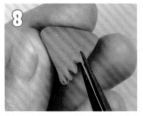

以不沾土剪刀於步驟7下襬1／5處剪出鋸齒狀。

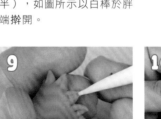

9 以白棒於步驟8裙襬下方，由上往裙襬尾畫出紋路，衣服黏上淺黃色黏土作成的圓釦裝飾。

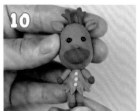

10 組裝：將頭、手、腳、組合，加上吊飾、緞帶、蝴蝶結即完成。

 No24. 河馬妹鑰匙圈

材料&工具 黏土專用膠、牙籤、彎刀、白棒、不沾土剪刀、大吸管、黑珠、尖嘴鉗、9字針
羊眼、圓形鑰匙圈、五彩膠
黏土：紫灰色‧淺粉紅色‧粉紅色‧紫色‧桃紅色‧紅色

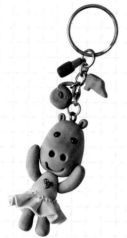

1. 頭：取紫灰色黏土搓為胖錐形，慢慢地以指腹於1／3處壓出眼窩並收順，以大吸
 管壓出嘴巴形狀，以白棒鑽出鼻孔、眼睛、耳朵部位，頭部下方以白棒鑽出一個
 洞，便於與身體結合。
2. 耳朵：取少量紫灰色黏土揉為小水滴形，以白棒輕輕地從小水滴2／3處壓內耳，
 塗膠黏於頭部兩側。
3. 腳：取紫灰色黏土，搓出兩個相同大小的長水滴形，以食指指腹將水滴輕搓腳踝
 弧度，下端輕輕地往前拉出腳掌，後腳跟壓順並修邊。
4. 身體：參考P.22基本穿衣製作。手：取紫灰色黏土，搓出兩個相同大小的長水滴
 形，彎出動態後黏於身體兩側。
5. 組裝：將頭、身體組合，點上五彩膠裝飾。
6. 口紅、包包、高跟鞋：參考P.23至P.24基本配件製作。
7. 將步驟5與配件及鑰匙圈組裝，即完成。

 No25. 大象哥吊飾

材料&工具 黏土專用膠、牙籤、彎刀、不沾土剪刀、白棒、丸棒、小吸管、黑珠、尖嘴鉗、九字針、羊眼
爪鑽鍊、手機吊繩、五彩膠
黏土：淺灰色‧淺黃色‧紫色

1. 頭：取淺灰色黏土搓為圓形，以食指指腹輕輕地搓出象鼻，並以白棒戳出大象鼻孔及眼睛位置，再以彎刀畫
 出鼻紋。
2. 將黑珠放入眼睛部位，以小吸管壓出嘴巴的形狀，並於頭部下方以白棒鑽出一個洞，便於與身體結合，頭部
 上方先插入九字針後收邊。
3. 耳朵：取淺灰色黏土搓為水滴形壓扁，以丸棒輕壓內耳，沾膠黏於頭部左右兩側。
4. 身體：取淺黃色黏土搓為胖水滴形，壓出手腳預放入的位置。
5. 帽子、包包：參考P.24配件製作。
6. 手：取淺灰色黏土，搓兩個相同大小的錐形。腳：取淺灰色黏土搓兩枚長錐形，以食指指腹將胖錐形1／3
 處輕搓腳踝，輕輕地往前面拉出腳掌，後腳跟壓順修邊。
7. 組裝：將頭、手、腳組合，點上五彩膠裝飾，組合爪鑽鍊、吊飾即完成。

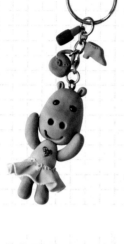

34 page No12. 鱷魚釘書機

材料&工具 白棒、彎刀、中吸管、黏土專用膠、牙籤、釘書機
黏土：淺綠色·黑色·淡紅色·白色

1. 取足夠蓋過釘書機上端表面的淺綠色黏土量後，揉出長胖水滴形稍壓扁，黏於釘書機上端，為鱷魚頭、尾部。
2. 步驟1的1／2處至尾部範圍，以中吸管45度斜角壓出鱷魚身上的紋路。
3. 1／2頭部前端處，預壓眼部位置，以白棒45度斜角刺挑出鼻孔洞。
4. 以淺綠色黏土揉為圓形為眼部，稍微預先壓洞為眼白處，白色黏土揉為圓形黏入，眼白稍微壓洞為置入眼珠處後，將黑色黏土揉為圓形黏入。
5. 步驟4沾膠黏於頭部眼睛處，取淡紅色黏土揉為小圓形壓扁黏為腮紅。
6. 取淺綠色黏土揉為兩頭尖長水滴形，黏於釘書機下部前端，作為鱷魚下唇部。
7. 取白色黏土揉出數個小錐形，黏於上下嘴內為尖牙齒。
8. 取淺綠色黏土揉出胖水滴形作為腳形，壓出指紋及同步驟2的鱷魚紋路後，黏下唇兩側即完成。

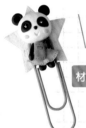

35 page No13. 貓熊迴紋針

材料&工具 黏土專用膠、牙籤、白棒、
小吸管圓滾棒、文件夾、黑珠、大迴紋針、星星框模、粉紅壓紋工具組
黏土：淡黃色·黃咖啡色·淺綠色·粉紅色·紫藍色

1. **背景**：將淡黃色黏土擀平，以星星框模壓出星形圖案，表面以壓紋工具壓出花的圖形，將迴紋針沾膠黏上。
2. **頭**：取白色黏土搓為圓形，刺出預放眼睛、耳朵、身體接合洞後，以小吸管輕壓出嘴巴的動態，眼睛：將黑色黏土搓為胖水滴形，輕壓收邊黏上，在中間壓出放入眼珠的位置，黑珠沾膠貼上，置於海綿待乾。
3. **耳朵**：取黑色黏土搓為胖水滴形，將較尖處以白棒壓出內耳弧度，沾膠黏於頭部並收順，作出耳朵弧度，鼻子搓為小圓形，腮紅則取粉紅色黏土揉為橢圓形，分別黏於臉部表面。
4. **腳**：取一點黑色黏土搓為長水滴形，以食指搓出腳踝，輕輕地往前面拉出腳掌，後腳跟壓順修邊，共製作兩個。
5. 參考P.22基本穿衣，作出身體。手：取少量的黑色黏土搓為小水滴形，以左、右手食指輕搓水滴形，輕壓出手掌弧度的樣子，共製作兩個。將步驟2至5組合後，黏於步驟1表面。
6. **書**：參考P.26完成，黏於身體前端。以白色凸凸筆點出眼睛反光點即完成。

35 page No14. 小雞迴紋針

材料&工具 黏土專用膠、牙籤、白棒、彎刀、圓滾棒、文件夾、大迴紋針、黏土五支工具組、粉紅壓紋工具組、愛心框模
黏土：紅色·淺黃色·淡黃色·咖啡色·綠色·橘色·粉紅

1. **背景**：將粉紅色黏土擀平，以愛心框模工具壓出心形圖案，上面以粉紅壓紋工具壓出圖形，將迴紋針沾膠黏上。
2. 蘋果、小蟲等各部位，請參考P.27配件製作。
3. **小雞頭**：取淺黃色黏土搓為圓形輕壓45度，預壓出放嘴巴的位置修邊，置於海綿待乾。
4. **身體**：取淺黃色黏土揉出胖水滴形微彎，輕壓出尾巴，並壓出放頭、翅膀、腳的位置，置於海綿待乾。
5. **翅膀**：取少許的淺黃色黏土搓為胖水滴形輕壓。嘴巴：取橘色黏土搓為水滴形於鈍處壓平，以彎刀畫出嘴巴，再以黏土五支工具組（錐子）戳出鼻子，沾膠黏於頭上。
6. **腳**：取橘色黏土搓出細長小水滴形於鈍處捏出腳掌，彎弧度，插入身上，將各部位組合並於步驟1表面黏合，最後以黑色凸凸筆點出眼睛即完成。

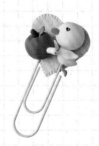

材料&工具 黏土專用膠、牙籤、白棒、大吸管、圓滾棒、文件夾、黑珠、大迴紋針、黏土五支工具組
粉紅壓紋工具組
黏土：深咖啡色‧黃咖啡色‧淡黃色‧淡膚色‧橘色‧紅色‧淡藍色

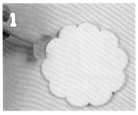

背景：取淡藍色黏土擀平，使用黏土五支工具組（半弧）壓出波浪圖案，上面以粉紅壓紋工具壓出圖形。

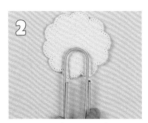

將迴紋針沾膠，與步驟1嵌入黏合。

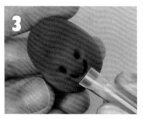

頭：取深咖啡色黏土搓為胖錐形，輕壓眼窩處，刺牙、耳朵、眼睛位置。以大吸管壓出嘴巴形狀後，頭部下方以白棒鑽出一個洞，便於與身體結合。

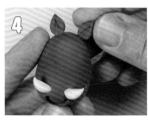

豬牙：取淡膚色黏土搓為兩頭尖水滴形，彎出弧度，黏入步驟3牙洞內。**耳朵**：取與頭部同色黏土輕壓小水滴形，以白棒擀壓出內耳弧度，下方收尖，沾膠黏上耳洞處。

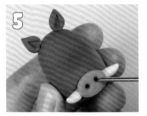

鼻子：取黃咖啡色黏土搓為橢圓形，壓扁後沾膠黏於牙齒上端後，以黏土五支工具組（錐子）鑽出鼻孔。

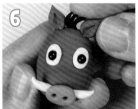

眼睛：取白色黏土搓為小橢圓形輕壓貼於臉部，放入黑珠。**豬毛**：取黑色黏土搓為細長小水滴形，彎出動態後黏上。

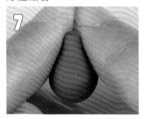

身體：取深咖啡色黏土揉為胖水滴形，上端以兩食指輕搓壓出脖子弧度並收順。

口袋：取橘色黏土搓出半圓形壓扁。**褲子**：取淡黃色黏土搓為圓形壓凹邊緣收薄後，褲子沾膠黏至身體較鈍的下方，褲頭處則以白棒壓紋作出裝飾。

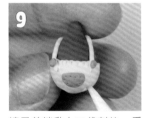

褲子前端黏上口袋刺紋。**肩帶**：取淡黃色黏土，搓為細長條形。褲子兩端黏上肩帶，於背後交叉固定，肩帶的前端以橘色黏土搓為小圓形裝飾，最後在褲子下方鑽洞便於把兩隻腳黏入。

手、腳：分別取深咖啡色黏土揉為長橢圓形。**豬蹄**：取黃咖啡色黏土搓出胖水滴形後，在鈍端以剪刀剪出開口，收順後，沾膠黏至手的前端。**鞋子**：取橘色黏土搓為水滴形沾膠黏至腳的前端。

組裝：將頭、手、腳、身體沾膠組合。

步驟11背後整個沾膠，黏合於步驟2表面。

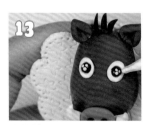

棒棒糖：參考P.27基本配件製作，黏於山豬手上，以白色凸凸筆點出眼睛反光點即完成。

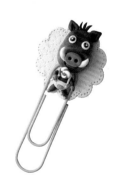

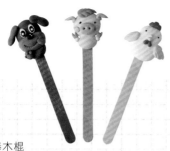

No6．咕咕雞書籤

材料&工具 黏土專用膠、牙籤、白棒、彎刀、黑色凸凸筆、不沾土剪刀、冰棒木棍
黏土：白色‧淺紅色‧淺黃色

1. **身體**：取白色黏土搓出橢圓形，以兩食指於三分之一處來回搓幾下，輕壓完成公雞身體部分，黏於冰棒木棍表面。
2. **翅膀**：取淺黃色黏土搓出水滴形輕壓，以白棒畫出羽毛紋路後，黏貼於身體兩側。
3. **嘴**：取淺黃色黏土搓出小水滴形，並於胖端處壓平，尖端以不沾土剪刀剪開，完成嘴形，黏貼於臉部後，取淺紅色黏土搓出兩個小水滴形，黏貼於嘴的下方。
4. **雞冠**：取淺紅色黏土搓出錐形，並以白棒輕壓出兩條紋路收順後，黏貼在頭上，最後以黑色凸凸筆點上黑眼即完成。

No8．小豬書籤

材料&工具 黏土專用膠、牙籤、白棒、不沾土剪刀、黑色凸凸筆、冰棒木棍
黏土：淡粉橘色‧粉橘色‧綠色‧粉紅色

1. **臉**：取淡粉橘色黏土搓一枚圓形後輕壓，以白棒先刺出眼睛、耳、鼻各部的位置。
2. **鼻子**：取粉橘色黏土搓出橢圓形，輕壓後，背面上膠黏於臉部中間，並以白棒鑽出兩個鼻孔洞。
3. **耳**：取粉橘色黏土搓出小水滴形輕壓，於胖水滴形鈍處上膠並黏貼於臉部上端兩側，取粉紅色黏土搓出兩個小圓形輕壓，貼上臉部兩側完成腮紅。
4. **身體**：取淡粉橘色黏土揉橢圓形，預壓頭、手位置後，參考P.75 No.15山豬步驟10製作手的方法，將各部位組合黏於冰棒木棍表面。
5. **葉子**：取綠色黏土搓出水滴形輕壓後，以白棒畫出葉紋，黏貼於小豬頭上，最後以黑色凸凸筆點上黑眼即完成。

No7．貪吃狗書籤

材料&工具 黏土專用膠、牙籤、白棒、黏土五支工具組、白色凸凸筆、冰棒木棍
黏土：咖啡色‧淺黃咖啡色‧白色‧淺紅色‧黑色

1. **臉**：取咖啡色黏土搓出橢圓形，預壓眼、耳、鼻各部位，再搓出一圓形輕壓為身體，將頭與身體重疊黏合後，黏於冰棒木棍表面。
2. **眼睛**：取白色黏土、黑色黏土分別搓出兩個大、小橢圓形並輕壓，重疊黏貼於臉部為眼睛部分。**嘴巴**：取淺黃咖啡色黏土揉為橢圓形，黏於臉部下端1／2處，並用黏土五支工具組（半弧）製作壓紋。
3. **鼻子**：取黑色黏土搓出一個圓形，利用手指塑出三角形，黏貼於鼻子位置。
4. **舌頭**：取淺紅色黏土搓一個水滴形，於中間畫一道後，黏貼於嘴部。
5. **耳**：取咖啡色黏土搓出橢圓形，以兩食指於中間搓出啞鈴形狀，輕壓後，將它們上膠黏於臉部左右側。
6. **手**：取咖啡色黏土揉為橢圓形，輕壓出指紋，再以淺黃咖啡色黏土搓出一大三小的圓形，黏於手的表面作為掌。將手黏於身體一側，最後以白色凸凸筆點上眼睛反光點即完成。

材料&工具 白棒、黏土專用膠、牙籤、黏土五支工具組、文件夾、圓滾棒、七本針、彎刀、五彩膠、10cm圓形板
黏土：暗墨綠色・綠色・淺橄欖綠色・黃綠色・橘色・紅橘色・紅咖啡色・淺藍紫色・紅紫色・白色

取暗墨綠色黏土、綠色黏土、淺橄欖綠色黏土、黃綠色黏土，共四色。

將四色的綠色系黏土稍微調和，放入文件夾內以圓滾棒擀平。

步驟2鋪於已沾膠的圓形板表面，將多餘的黏土切掉，以七本針挑出草皮質感。

取暗墨綠色黏土揉為兩頭尖水滴形，稍微壓扁後，一邊壓平，另一邊以白棒壓紋，呈現小樹叢弧度，以相同作法作出略小的另一片。

頭部：取橘色黏土置於兩掌之間，揉出胖錐形。

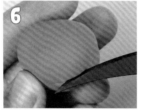

以彎刀在較大圓的那端切畫開嘴形並收順。

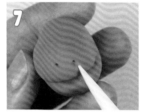

於步驟6上端以白棒刺出鼻洞。

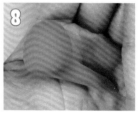

身體：取橘色黏土揉為長水滴形，如圖搓出尾部、身體、脖子處插入1／2牙籤。

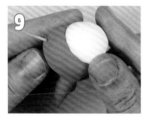

肚皮：取白色黏土揉為圓形壓扁，背面沾膠黏於步驟8肚子位置。

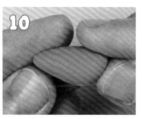

腳：取橘色黏土搓為長錐形，大圓處輕輕壓平，如圖作出腳底動態，相同作法作出其他三隻腳。

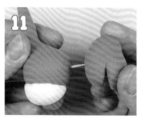

步驟9牙籤沾膠，插入步驟7頭部下端固定。

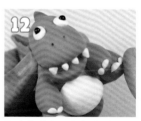

取白色黏土、紅橘色黏土分別揉為圓形、錐形、半圓形，作出眼睛、牙、背棘、指甲各部位以相同作法作出黃綠色及淺藍紫色款恐龍。

棒棒腿：取白色黏土搓為長錐形，將大圓端搓壓出骨頭凹紋。

取紅咖啡色黏土揉為橢圓形，上下壓平，一端鑽洞黏入步驟13骨頭內，表面以七本針稍微刺洞，黏於橘色恐龍手部。

將步驟4底部沾膠，黏於步驟3中央，再陸續黏入恐龍等主角。

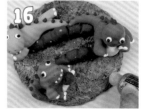

最後以五彩膠於草皮表面裝飾即完成。

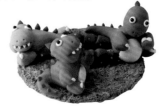

材料&工具 黏土專用膠、牙籤、文件夾、圓滾棒、8cm圓形板、白棒、七本針、彎刀
黏土：深咖啡色、灰色、橘色、灰白色、深灰色

(37 page) No17. 熊杯墊

1. 將深咖啡色黏土依照P.18包覆法包覆於圓形板表面，以深咖啡色
 黏土再搓出兩頭尖長大錐形，沾膠環繞包覆於板子邊緣。
2. 以白棒於步驟1的大錐形畫出四個腳趾縫，搓出腳趾洞後，並以
 七本針完成黏土挑毛質感。
3. 搓出五個深灰色黏土的錐形，黏於步驟2腳趾前方，完成熊爪。

(37 page) No18. 大象杯墊

1. 取灰色黏土依照P.18完成象爪杯墊包覆。取灰色黏土搓出一個大錐形，沾膠環繞包覆於板子邊緣。
2. 以白棒於步驟1大錐形表面，壓出兩痕腳趾縫，再畫出橫向紋路。
3. 取灰白色黏土搓出圓形並輕壓後，以彎刀切對半為半圓形，將半圓形貼上腳的前端，即完成腳趾。

(37 page) No19. 老虎杯墊

1. 以橘色黏土依照P.18平面包覆法完成虎爪杯墊包覆，取橘色黏土搓
 出一個大錐形，環繞包覆於板子邊緣。
2. 以白棒於步驟1大錐形表面，壓出三痕腳趾縫與腳指洞，收順。
3. 取黑色黏土搓出數條長條形，不規則地黏貼於腳掌上作為虎紋，
 取灰白色黏土搓出四個錐形，並黏在腳趾前方，即完成虎爪。

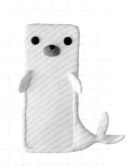

(54 page) No53. 海獅留言板

材料&工具 黏土專用膠、牙籤、圓滾棒、文件夾、小吸管、不沾土剪刀、白棒、白板、白板筆
黏土：白色‧黑色‧淺藍灰色‧淺藍色、淺綠色、淺紅色、淺銘黃色

1. 將白色黏土置於文件夾之間，以圓滾棒工具擀出大於1／2留言板面積後，黏於白板一側表
 面，將多餘部分修掉並收順，為臉部。
2. 將白色黏土搓成長條狀，壓平黏於白板寫字邊緣，與步驟1臉的接合處，以水抹順。
3. **尾巴**：取白色黏土揉為長胖錐形，於圓形1／2處搓出尾巴弧度，尾巴剪開並收順，將大圓端
 與白板下端黏合並收順。
4. 白色黏土揉為兩個錐形，稍微壓扁，黏於白板兩角當鰭。臉部黏上黑色黏土揉成的圓形眼
 睛、淺藍灰色黏土揉為橢圓形，上端壓出嘴，及黑色黏土揉的三角鼻，整個置於海綿上待乾
 後，再將背後整面鋪土收邊完成。
5. **球**：取白色黏土揉為圓形以白棒鑽洞，黏於筆上，黏上數個取淺藍色、淺綠色、淺紅色、淺
 銘黃色黏土揉為小圓形裝飾即完成。

No35．松鼠＆蘑菇項鍊

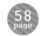

材料＆工具 白棒、黏土專用膠、牙籤、不沾土剪刀、黑色＆白色凸凸筆、黏土五支工具組
各式珠珠、羊眼、短T字針、五金鍊子、尖嘴鉗、彎刀
黏土：淺紅咖啡色·淺黃咖啡色·淺棕色·淺暗土黃色·淺粉藍色·淺粉黃色·淺粉紅色·淡粉紅色·白色

1. **松鼠頭**：取淺紅咖啡色黏土揉為短胖水滴形，預壓眼睛、腮幫子、耳朵部位。
2. **牙齒**：取白色黏土揉為胖水滴形，圓端稍微壓平，以彎刀將表面畫對半。
3. **腮幫子**：取淺黃咖啡色黏土揉為胖錐形，稍微壓扁，將牙齒先黏於臉下端後，黏上左右腮幫子，腮幫子之間黏入淺棕色黏土作成的胖水滴形鼻子。
4. **眼睛**：取白色黏土揉為圓形稍微壓扁，黏於臉上半部。**耳朵**：取淺紅咖啡色黏土揉為胖水滴形壓出內

耳凹弧度，取淡粉紅色黏土揉略小的胖水滴形，黏於內耳處。
5. 將步驟4耳朵黏於頭上兩側，步驟4兩眼表面，以黑色凸凸筆點出黑眼，羊眼沾膠置入頭頂，整個置於海綿表面備用。
6. **尾巴**：取淺紅咖啡色黏土揉為尖長胖水滴形，稍微壓扁後，表面壓出條紋位置，將淺黃咖啡色黏土揉成長條形黏上，稍彎弧度，將羊眼沾膠置於尖端，待乾備用。
7. 參考P.21、P.25至P.26配件製作，作出香菇、栗子、楓葉，羊眼沾膠固定。
8. 將各配件與鍊子、珠珠組合即完成。

No58．阿丹門牌

材料＆工具 七本針、黑珠、小英文字模、黏土專用膠、牙籤、五彩膠、圓滾棒、文件夾、平筆
壓克力顏料、黏土五支工具組、骨頭門牌、白色凸凸筆
黏土：紅咖啡色·淡粉紅色·淺橘色·淺黃橘色·淺黃色·淺藍色·淺綠色·棕色·紅色·粉紅色

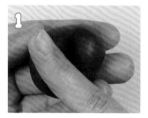

頭：取紅咖啡色黏土揉為胖錐形，1／3處以食指壓出眼窩弧度，收順。

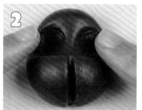

1／3處下方以黏土五支工具組的切刀，如圖切為1／2、上方1／3處壓眼凹處。

收順步驟2切紋，以七本針將步驟2全部挑毛質感。

耳朵：取紅咖啡色黏土揉為長錐形，以七本針同步驟3挑出毛質感。

頭背後沾膠，黏於骨頭門牌左1／3處後，黏上耳朵、黑珠眼、取棕色黏土揉成的短胖水滴形鼻子，以及取紅色黏土揉成的水滴形舌頭。

取紅咖啡色黏土揉為圓形壓扁，再取淡粉紅色黏土揉出一大、四小的圓形，壓扁，黏於紅咖啡色黏土圓形上作為腳掌肉。

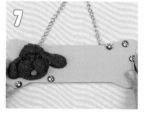

依步驟6製作五個腳掌後，黏於牌面邊緣裝飾。

蝴蝶結：取粉紅色黏土揉為兩頭尖水滴形，壓扁。

步驟8對摺，即成為蝴蝶結一半，同法製作四個後，兩個為左右一對，各黏於耳朵兩側。

將淺橘色黏土、淺黃橘色黏土、淺黃色黏土、淺藍色黏土、淺綠色黏土，各自放入文件夾擀平，再以小英文字模形壓形，壓出需要的英文字。

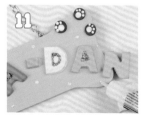

將英文字拼黏於另外2／3處後，以五彩膠點綴裝飾即完成。

材料&工具 黏土專用膠、牙籤、不沾土剪刀、彎刀、丸棒、白棒、文件夾、圓滾棒、白色凸凸筆、貓頭鷹時鐘板、時秒針機芯組

黏土：藍紫色‧淺紅色‧淡粉紅色‧淺土黃色‧粉黃色‧深藍紫色‧淺藍紫色‧粉藍紫色‧淺粉銘黃色

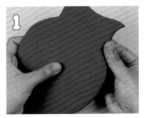

參考P.18平面包覆法，以藍紫色黏土包覆於貓頭鷹時鐘板表面。

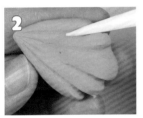

眼睛：取淺紅色黏土揉為胖水滴形輕壓，以白棒從尖端往圓端扇形畫紋路。

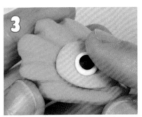

取淡粉紅色黏土約步驟2的1／3土量後，揉為胖水滴形壓扁，黏於步驟2表面，再將白色黏土、黑色黏土揉為大、小圓形，作為眼白及眼珠。

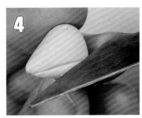

嘴：取粉黃色黏土揉為胖水滴形，圓端壓平，以彎刀於1／2處壓整圈紋路，呈現上、下嘴分界線，將眼睛、嘴巴黏於步驟1上半部1／3處。

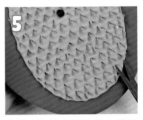

肚子：取淺土黃色黏土擀平切為橢圓形，收順，黏於板中央，中間鑽出機芯洞後，以不沾土剪刀45度角剪出羽毛動態。

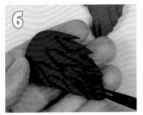

翅膀：取深、淺、粉三明度的藍紫色黏土，分別揉出胖長水滴形，以白棒、不沾土剪刀畫出羽狀，各製作兩片後，黏於身體兩側。

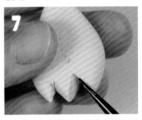

腳爪：取淺粉銘黃色黏土揉為長胖水滴形壓扁，圓端剪兩個V形缺口。

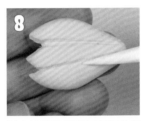

以白棒將步驟7表面畫出腳趾紋。

步驟8腳後端沾膠，黏於板下端兩側固定。

在步驟3黑眼珠上端，以白色凸凸筆點出眼睛的反光點，再將時鐘時秒針機芯組裝於步驟5肚中央洞口即完成。

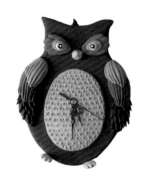

No51. 鯨魚膠台

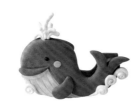

材料&工具 黏土專用膠、牙籤、白棒、不沾土剪刀、平筆、壓克力顏料、彎刀、膠台、黑珠
黏土：淺藍紫色・粉黃色・白色・粉紅色

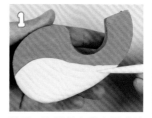

肚子：取粉黃色黏土揉成胖水滴形，壓平黏於膠台1/2處，多餘切掉並收邊，表面依弧度畫紋。

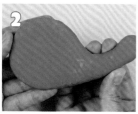

身：取淺藍紫色黏土揉成長錐形後，一端如同製作大象鼻子，搓長後輕壓表面，如圖彎為動態。

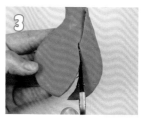

以不沾土剪刀將胖端如圖剪為缺口，收順。尾部也對半剪開後，收順為尾巴弧度。

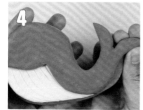

步驟3背面沾膠，黏於步驟1表面，調整動態，黏上黑珠作為眼睛，取粉紅色黏土揉為圓形作為腮紅。

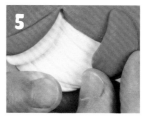

取淺藍紫色黏土、粉黃色黏土揉成長水滴形，黏於身體、肚子交接處作為嘴巴。取淺藍紫色黏土揉成錐形，黏於身體，輕壓作為鰭。

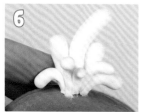

取白色黏土揉成數個長短水滴形，組合先置於海綿上待乾，再連同新鮮水滴形黏於頭頂。

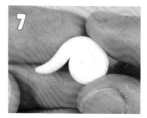

取白色黏土揉為長水滴形，如圖所示繞為螺旋狀，製作數個。

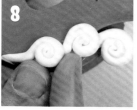

將步驟7製作好的螺旋狀白色黏土，黏於下緣作為水波後即完成。

No41. 金魚戒指

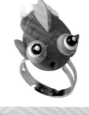

材料&工具 白棒、黏土專用膠、牙籤、小吸管、細工棒、白色凸凸筆、戒台（耳針組）
黏土：淺橘色・白色・粉橘色

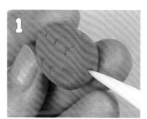

魚身：取淺橘色黏土揉為胖錐形，胖端預壓眼睛、嘴形，身體表面以小吸管壓出魚鱗紋。

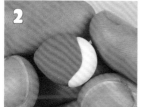

尾鰭：取淺橘色黏土揉為胖錐形，將白色黏土揉成兩頭尖水滴形，稍微壓扁，如圖黏於胖錐形圓端。

如圖將白棒工具以扇形方向畫紋，即完成尾鰭。

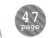

側鰭：將淺橘色黏土揉為水滴形稍微壓扁畫紋。上鰭：取粉橘色黏土揉為兩頭尖水滴形，稍微壓扁，一側推平。

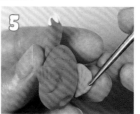

將步驟3、4各鰭沾膠黏於魚身體各部位，再以細工棒補畫加強紋路。

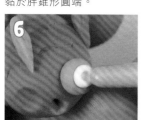

眼睛：取粉橘色黏土揉為圓形預壓眼白處，黏上白色黏土揉的圓形眼白，預壓眼珠處。

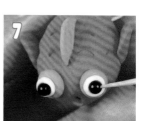

眼白沾膠，將黑珠黏於上端，作為眼珠。

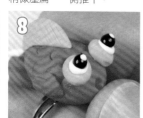

將步驟7黏於戒台表面，以白色凸凸筆點上眼睛反光點，置於海綿上待乾即完成。

46 page

No36 . 乳牛耳針

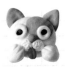

材料&工具 黏土專用膠、牙籤、白棒、黑色凸凸筆、耳針組（戒台）
黏土：白色·粉紅色·粉黃橘色·黑色·淡黃色

1. 牛頭：取白色黏土揉成短胖橢圓形，預壓眼睛、鼻子、耳朵、牛角的位置。
2. 取黑色黏土揉為圓形壓扁，背後沾膠黏於一眼的範圍作出斑紋，上面再黏上白色黏土揉成小圓形的眼白。
3. 鼻子：取粉紅色黏土揉成兩頭略尖的橢圓形，壓扁黏於1／2下端，以白棒刺出鼻洞。
4. 牛角：取粉黃橘色黏土揉成短長條後，一端稍微搓尖，沾膠黏入頭的角洞固定。
5. 耳朵：取一枚白色黏土、一枚黑色黏土，各自揉成胖水滴形稍微壓扁，撥出內耳弧度，放入頭的左右耳洞
 固定，即完成乳牛部分。
6. 將步驟5黏於耳針台表面，以黑色凸凸筆點上黑眼，即完成一邊的耳環。
7. 奶瓶：取淡黃色黏土揉成長橢圓形，兩端稍壓平，先與已沾膠的耳針黏合固定。
8. 奶瓶蓋：取粉紅色黏土揉為圓形壓扁，一平面預壓奶嘴位置，一平面與奶瓶身黏合。取白色黏土揉為錐
 形，黏於蓋上即完成。

46 page

No37 . 鯛魚燒貓咪耳針

材料&工具 黏土專用膠、牙籤、七本針、白棒、黑色凸凸筆、耳針組（戒台）
黏土：白色·粉紅色·淡粉黃橘色·淡橘色·淺紅色

1. 貓咪頭：取白色黏土揉成胖橢圓形，稍微壓扁，取粉橘色黏土揉為圓形壓扁後，稍微拉不規則邊緣，沾膠黏於臉
 部右上方1／2處。頭部預壓眼睛、腮幫子、手各部位，將頭黏於耳針表面。
2. 眼睛：取白色黏土揉成圓形黏於眼睛位置，預壓黑眼位置，圓形腮幫子黏於臉部後，以七本針稍微刺紋，上下
 端分別黏入粉紅色黏土揉成的短胖水滴形鼻子，以及淺紅色黏土揉為長水滴形壓扁的舌頭。
3. 參考P.17基本篇的動物示範，以白色黏土作出手形，壓出腳趾紋路，黏於頭部兩側。
4. 耳朵：取淡粉黃橘色黏土揉為胖水滴形輕壓，撥出內耳弧度後，黏於頭上端兩側，最後以黑色凸凸筆點上黑眼，
 即完成一邊耳環。
5. 鯛魚燒：取淡粉黃橘色黏土揉為兩頭略尖的橢圓形，稍微壓扁，一端壓出嘴凹洞後，身體表面以小吸管壓紋，預
 壓眼睛、鰭與尾鰭位置。
6. 上鰭：取淡粉橘黃色黏土揉為長橢圓形壓扁，畫出放射方向紋。下鰭：水滴形稍壓扁，畫紋。尾鰭同下鰭略胖，
 同樣畫紋後，將鰭黏於魚身各部位。
7. 眼睛：揉為圓形預壓黑眼處後，黏於眼部，最後再以黑色凸凸筆點上黑眼珠。

59 page

No60 . 呵呵鯊門牌

材料&工具 白棒、丸棒、平筆、壓克力顏料、門掛板、黏土專用膠、牙籤、五彩膠、白色凸凸筆、不沾土剪刀
黏土：白色·淡灰色·淺暗藍紫色·黑色

牙齒：取白色黏土揉成短尖水滴形，由大到小。

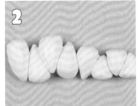

一上一下沾膠以對黏方式黏合由大至小，黏於一排漸小的形作為牙齒。

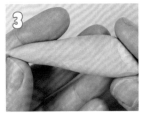

嘴巴、肚子：取淡灰色黏土揉成長胖水滴形，胖端稍微壓斜。

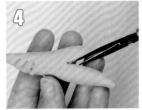

接近尖端以白棒工具如圖畫三痕，胖端以不沾土剪刀剪長V形缺口並收順。

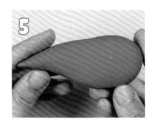

取淺暗藍紫色黏土，如圖所示揉成大胖長錐形，壓扁調整動態。

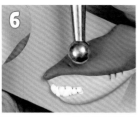

將步驟2、4、5分別沾膠黏合於板上，如圖以丸棒預壓眼部。

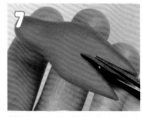

尾巴：取淺暗藍紫色黏土揉成長錐形，壓扁，大圓端以不沾土剪刀剪為長V形缺口，收順為尾部。

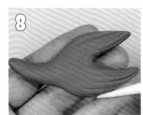

將步驟7的尾部以白棒畫紋，作出尾部動態。

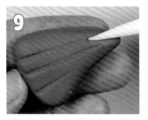

鰭：取淺暗藍紫色黏土揉為胖水滴形，將圓端推平，畫出鰭紋後，分別將尾、鰭黏於步驟6的板子與魚身上。

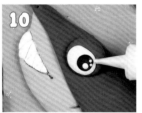

以五彩膠裝飾點綴，並以白色凸凸筆點出眼睛反光點即完成。

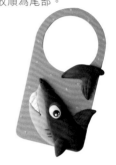

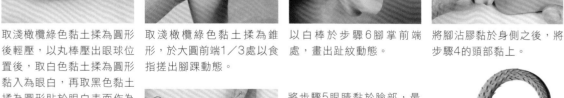

⑤⑨ No59 . 笑笑鱷門牌

材料&工具 白棒、丸棒、平筆、壓克力顏料、門掛板、黏土專用膠、牙籤、五彩膠、白色凸凸筆、不沾土剪刀
黏土：淺橄欖綠色．白色．黑色

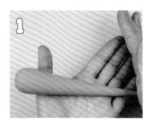

身體：取淺橄欖綠色黏土，如圖搓為長錐形（足以繞門牌板子的長度）。

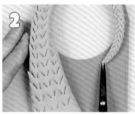

步驟1如圖稍微壓扁黏為動態後，以不沾土剪刀斜剪，即為鱷魚身上的刺。

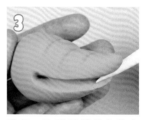

臉部：取淺橄欖綠色黏土揉長胖水滴形稍微輕壓，上側壓鱷魚嘴上紋路，下端1／3處畫出鱷魚嘴形。

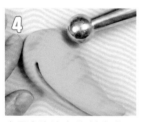

步驟3胖端上緣以丸棒工具，預壓眼睛位置。

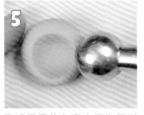

取淺橄欖綠色黏土揉為圓形後輕壓，以丸棒壓出眼球位置後，取白色黏土揉為圓形黏入為眼白，再取黑色黏土揉為圓形貼於眼白表面作為眼珠。

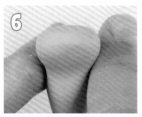

取淺橄欖綠色黏土揉為錐形，於大圓前端1／3處以食指搓出腳踝動態。

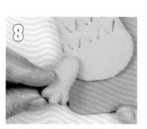

以白棒於步驟6腳掌前端處，畫出趾紋動態。

將步驟5眼睛黏於臉部，最後以白色凸凸筆點出眼睛的反光點，並以五彩膠裝飾即完成。

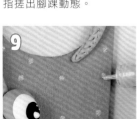

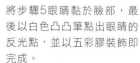

將腳沾膠黏於身側之後，將步驟4的頭部黏上。

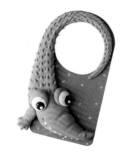

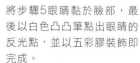

材料&工具 白棒、牙籤、彎刀、丸棒、不沾土剪刀、透明袋、一般剪刀、黏土專用膠、小吸管、黑珠、文件夾 愛心框模、圓滾棒、五彩膠、白色凸凸筆

黏土：白色·淡黃色·淡紅橘色·淺灰色·粉銘黃色·粉紅色·粉藍色·粉綠色·淺紫色·淺綠色· 淺藍綠色·淺咖啡色·淺紅色·淺灰色·淺粉咖啡色·淺紅咖啡色·粉咖啡色

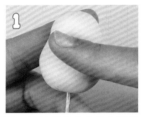
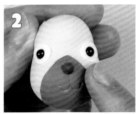
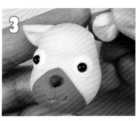
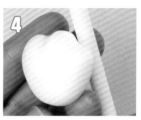

臉：取淡黃色黏土揉出胖錐形後，於1／3處壓出眼窩弧度並收順，下巴處鑽洞，便於與身體結合。

取淺粉咖啡色黏土揉為胖水滴形壓平，黏於鼻嘴部，以小吸管壓出嘴，並黏上淺咖啡色黏土揉出的水滴形鼻子、白色黏土揉的圓形眼白、黑眼珠。

耳朵：取淡黃色黏土揉出胖水滴形稍微壓平，**擀**壓出內耳凹處，黏於頭部兩側，以及黏上淺紅咖啡色黏土揉的細長條形的細鬍鬚。

帽子：取白色黏土揉出胖錐形稍微壓平，以白棒壓出帽頂凹狀。

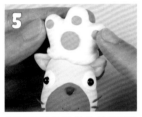

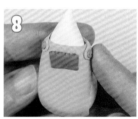

帽子下緣沾膠後黏於步驟3頭頂，並黏上長條帽沿，再取淡紅橘色黏土揉出的裝飾圓點。

身體：取淡黃色黏土搓出一枚胖水滴形，稍壓出背部弧度後，鑽出尾巴洞。

圍裙：利用粉紅色黏土擀平，切長方、長條形，收順。取淺紅色黏土擀平，切為小長方形為口袋，取綠色黏土揉出兩個圓形作為釦子。

將步驟7圍裙各部位沾膠，黏於步驟6身體正面。

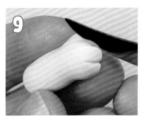
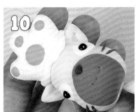
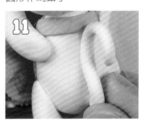
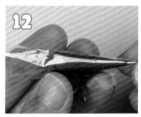

同P.17基本動物形體，作出手、腳動態，並壓出趾紋。

在步驟5臉部下巴凹洞內沾膠，將步驟8脖子尖端插入固定。

將手腳依照動態黏於身體各部位，取淡黃色黏土揉為長條形置入尾巴洞黏合固定，待乾。

奶油袋：取淺紫色黏土揉為長水滴形，將透明袋剪一小片，包覆為水筒狀，尾端處將透明片縮固定。

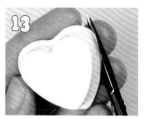

以愛心框模，將白色黏土擀平，壓出白色愛心蛋糕，取白色黏土黏於蛋糕下方，以不沾土剪刀剪出底盤。

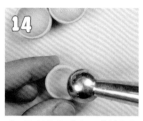

碗：取粉綠色黏土、淺藍綠色黏土揉為圓形，以丸棒壓出內弧度。桌布：取淺綠色黏土擀平切出長條形後，收順。

刀叉勺匙：取淡黃色黏土、白色黏土、粉咖啡色黏土分別將各刀叉工具柄的部位，揉出長錐形，於1／3處搓出把內凹處並收順（以同色黏土示範）。

將上端分別製作各形：壓凹洞為匙，稍微搓尖後，一邊推平後壓扁為刀形。前端稍微壓平為勺，前端壓平後切出凹紋為叉。（刀形套入淺紅咖啡色黏土揉成的橢圓形手把）

取淡紅橘色黏土同P.19基本包覆法製作，壓紋後包覆於音樂鈴表面。

將貓的各部位組合並黏於音樂鈴一側，桌面黏上各配件，裝飾蛋糕表面。

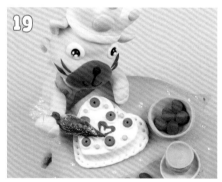

最後以白色凸凸筆於貓眼上點出白色反光點，並以五彩膠點綴即完成。

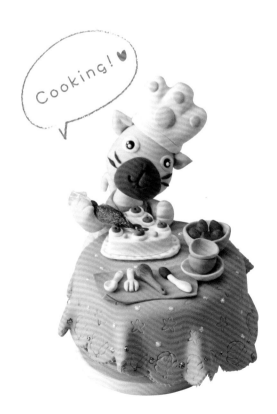

Cooking! ♥

材料&工具 黏土專用膠、牙籤、白棒、彎刀、小吸管、文件夾、圓滾棒、留言夾、紙杯、
黑珠、白色凸凸筆、5cm保利龍球、不沾土剪刀、黏土五支工具組
黏土：淺藍色・粉紅色・桃紅色・淺粉紅色・淺灰色・橘色・紫色・白色
紅色・黑色

將5cm保利龍球切為一
半，取淺粉紅色黏土擀平
後，將土由上而下包覆於
1／2保利龍球表面。

步驟1下方多餘的部分再用
彎刀削除，並收順。

將桃紅色黏土擀平，以杯蓋
先預壓出圓形範圍，再以白
棒點出五個一樣的邊，再畫
出花朵的圖案。

把畫好的花朵剪下收順，以
黏土五支工具組（錐子）刺
出點點花紋。（粉紅的花朵
相同作法，製作略小的花
朵）

紙杯底部預留約3cm，其
餘剪掉，取淺藍色黏土擀為
長方形，包覆黏於紙杯上，
以不沾土剪刀將多餘的黏土
修掉，收順後，以白棒畫出
條紋。

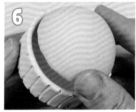

將步驟2黏合放入步驟5內
組合固定。

奶油：把白色黏土分為同等
分，搓成短胖水滴形，上方
稍微捏出尖彎動態。

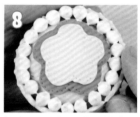

把步驟4作好的花黏於步驟
6中央，將奶油黏至邊緣。

頭：取白色黏土搓為兩頭
微尖形，再以手指輕壓出臉
的弧度，頭部輕壓耳朵、眼
睛、鼻子的位置，下方用白
棒鑽出一個洞，便於與身體
結合。

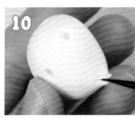

以不沾土剪刀在頭部左右尖
尖的部位剪出臉頰的毛。

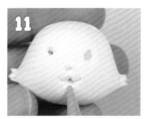

以小吸管壓出嘴巴的形狀，
中央再鑽一個洞。

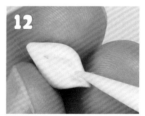

耳朵：取白色黏土搓為兩頭
尖水滴形，輕壓後用白棒壓
出扇形內耳，收邊。

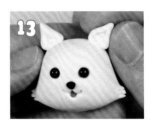

13 將耳朵、黑珠黏上，取少許黑色黏土搓為三角形，黏於鼻子位置，取少許紅色黏土搓為圓形黏入嘴內。

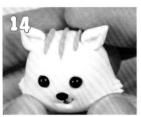

14 取淺灰色黏土搓為細長條形，再沾膠黏於頭頂作出斑紋。

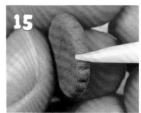

15 領口部位以紫色黏土搓為圓形壓扁，以白棒於側緣壓出紋路。

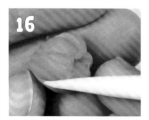

16 南瓜衣：取橘色黏土搓為水滴形，以白棒畫壓出紋路，再以白棒在下方戳預放入腳的洞。

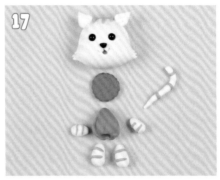

17 手腳：取白色黏土，搓成兩個相同大小的水滴形，再取淺灰色黏土搓為細長條形，黏合手腳表面，作出斑紋。尾巴：取白色黏土搓為長條形，取相同淺灰色黏土搓為細長條作出斑紋，如圖完成各部位。

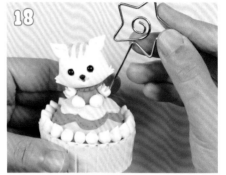

18 組裝：將頭、手、腳、身體、尾巴沾膠組合，置於步驟8表面，插入留言夾即完成。

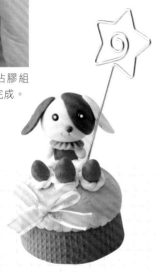

42 page No29．草莓狗留言夾

材料&工具 黏土專用膠、牙籤、白棒、小吸管、文件夾、條紋棒、留言夾、紙杯、黑珠、白色凸凸筆、5cm保利龍球、緞帶、不沾土剪刀
黏土：黃咖啡色‧深咖啡色‧粉紅色‧紅色‧淺綠色‧白色

1. 將紙杯底部預留約3cm，其餘剪掉，取黃咖啡色黏土搓為長條形，以條紋棒壓出紋路，沾膠黏於紙杯上，以不沾土剪刀將多餘的土修掉。
2. 保利龍球切為1／2黏至杯內底上方，取出白色黏土和粉紅色黏土混合旋轉後搓圓，置於文件夾之間，擀平，邊緣以小吸管壓出圓形，黏上保利龍球表面後輕壓修邊。
3. 頭：取白色黏土搓為圓形，以深咖啡色黏土搓圓壓扁，貼在臉部一邊眼睛後收邊，以小吸管壓出嘴巴的形狀，再輕壓出放耳朵、眼睛、鼻子的位置。頭部下方以白棒鑽出一個洞，便於與身體結合。
4. 耳朵：揉出長水滴形壓扁收邊（取白色黏土、深咖啡色黏土各作一個），取少許深咖啡色黏土搓圓，貼在中間作為鼻子。
5. 身體：領口部位取淺綠色黏土搓圓壓扁，以白棒壓出紋路，取紅色黏土搓為水滴形，以白棒刺出草莓粒，再於左右下方戳兩個預放入腳的洞。
6. 手：取白色黏土，搓出兩個相同大小的水滴形。腳：取白色黏土，搓出兩個相同大小的長水滴形，以雙手食指指腹將水滴形輕搓手腕與腳踝，將腳輕輕地往前面拉出作為腳掌，並於後腳跟壓順修邊。
7. 尾巴：取白色黏土搓為圓形黏上，將頭、手、腳、身體、尾巴組合。
8. 草莓：取適量紅色黏土搓為胖水滴形，以白棒刺出草莓粒。
9. 奶油：取白色黏土搓出兩枚細長條形，旋轉捲成麻花捲收順（參考P.26配件製作）。
10. 將狗、草莓、奶油、留言夾組裝，加入緞帶即完成。

材料&工具 黏土專用膠、牙籤、平筆、壓克力顏料、竹籤、黑色凸凸筆、刀片、保利龍球（4.5cm、7cm）
直徑6cm珍珠板、布丁盒、七本針、花蕊、圖釘、麻繩、綠毛線、彎刀
黏土：墨綠色・橄欖綠色・淡綠色・淺黃色・白色・紅色・黑色

取壓克力顏料（咖啡色）如圖將布丁盒塗滿，待乾備用。

將7cm保利龍球切為對半後，與直徑6cm珍珠板沾膠黏合。

樹叢：準備墨綠色黏土、橄欖綠色黏土、淡綠色黏土、淺黃色黏土，共四色。

步驟3的四色黏土連同白色黏土各自搓為長條後，緊密併合。

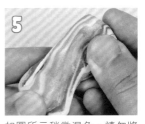

如圖所示稍微混色，請勿將步驟4混合地太均勻，壓扁後黏於步驟2保利龍球半圓表面上。

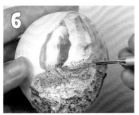

以七本針挑出草皮質感，再將另一邊同步驟3至5作法黏合挑毛（挑毛速度快，可以一次全部包覆挑毛）。

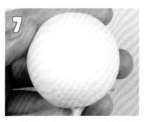

小樹叢：取4.5cm保利龍球，插入竹籤後，將竹籤沾膠繞上綠色毛線。

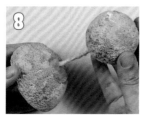

以步驟3至6相同作法，將4.5cm保利龍球表面刺挑出草皮質感後，與步驟6結合。

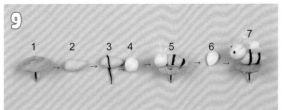

蜜蜂：1.取淡綠色黏土包覆於圖釘表面→2.取淺黃色黏土搓為胖水滴形→3.取黑色黏土搓為細長條形，黏於胖水滴形表面→4.取白色黏土揉為圓形→5.將3+4一起黏於圖釘上端，將花蕊刺入白色黏土作為觸角→6.取白色黏土揉為胖水滴形壓扁作為翅膀→7.兩翅黏於身體兩旁，點上黑色凸凸筆當眼睛。

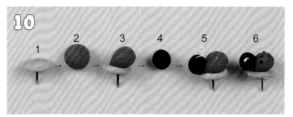

瓢蟲：1.將淺綠色黏土包覆於圖釘表面→2.取紅色黏土揉為圓形→3.彎刀壓1／2分格線後，黏於圖釘上端→4.取黑色黏土揉為圓形→5.黏於紅色黏土上端，花蕊沾膠插入頭部當觸角→6.以凸凸筆點出黑色斑點。

將步驟8與步驟1閤上，步驟9至10圖釘昆蟲刺入草叢表面。

盒子上端繞麻繩數圈後，打蝴蝶結即完成。

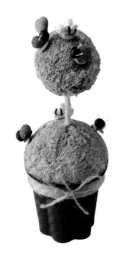

材料&工具 黏土專用膠、牙籤、文件夾、圓滾棒、彎刀、白棒、黏土五支工具組、五彩膠、圓形存錢筒
黏土：黑色‧淺橘色‧淺綠色‧淺藍色、粉藍色‧粉綠色‧紅色‧棕色‧白色‧黃色

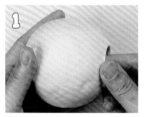

1 取粉藍色黏土參考P.19基本立體包覆法，將圓形存錢筒包覆收邊，完成頭部。

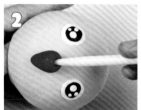

2 眼睛：取白色黏土、黑色黏土，搓出兩個大小圓形後，黏於臉部眼睛位置，以白色黏土搓出小圓形黏為眼睛反光點。嘴巴：取紅色黏土搓為一枚錐形，中間扎洞黏貼在臉部中間，完成嘴巴部分。

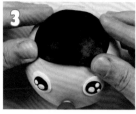

3 帽底：取黑色黏土擀平，切為橢圓形收順，沾膠黏於頭頂位置。

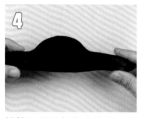

4 帽簷：取黑色黏土擀平，切為如圖形狀（長度為可圍繞步驟3整圈的長度），邊緣收順。

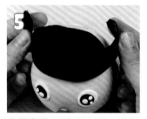

5 步驟3帽底側圍沾膠，將帽簷沿著邊緣黏上。取淺橘色黏土搓為細長條形，沾膠繞於帽簷上端。

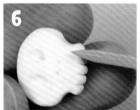

6 骨頭：取白色黏土揉長條形中間搓細。骷髏頭：取白色黏土揉出胖錐形壓扁，1／3處壓凹，表面壓出凹眼、鼻洞，及下緣齒紋。

7 旗杆：以牙籤包覆棕色黏土製作。旗子：取粉綠色黏土擀平切為長方形。旗頂：取淺綠色黏土揉為圓形，三者沾膠組合。

8 爪：取粉藍色黏土揉為長錐形，將胖端壓平，如圖相同作法製作八隻，沾膠黏於步驟5底座一圈。

9 取淺藍色黏土搓出數個小圓形，沾膠黏貼在底座爪的部分，並以黏土五支工具組（錐子）扎洞。

10 將上述步驟組合，並取黃色黏土搓出細長條形，排列出$字符號後，以五彩膠裝飾即完成。

Show me the money

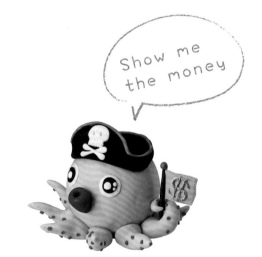

材料&工具 黏土五支工具組、丸棒、白棒、黏土專用膠、珠鍊、黑珠、黑色&白色凸凸筆、木板、溫度計、細工棒、小吸管
黏土：白色．淺藍色．淺橘色．淺綠色．淺銘黃色．淺藍綠色．紅色．淺藍紫色．黑色．淡灰色．粉藍色

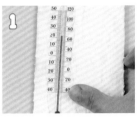

背景：木板表面沾膠，將白色黏土推壓鋪滿表面，左上端黏上溫度計，再作出積雪的質感。

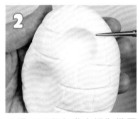

冰屋：取白色黏土揉為橢圓形，側邊稍微壓斜，以丸棒壓出門、窗洞，以細工棒壓畫冰磚紋。

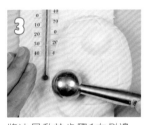

將冰屋黏於步驟1右側邊，以丸棒預壓出企鵝的位置。

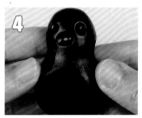

企鵝：取黑色黏土為長錐形，稍微搓出頸部弧度，並預壓眼、嘴、翅膀、肚皮位置。

取淺橘色黏土製作胖水滴形嘴並壓出嘴紋、取黑色黏土揉出長水滴形翅膀、取淺銘黃色黏土揉出胖水滴形腳後，壓紋、白肚皮各部位。

將步驟5各部位沾膠黏於步驟4表面固定。

圍巾：取淺藍綠色黏土搓為長條形壓扁後，前端以不沾土剪刀，剪出長條鬚狀。

繞於步驟4頸部，並黏上淺藍色黏土揉出的圓點作裝飾。

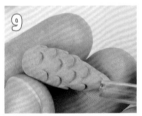

魚身：取淺綠色黏土揉為長錐形，以小吸管壓出鱗片。

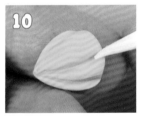

尾：取淺銘黃色黏土揉為胖水滴形壓平，由尖端往圓端以扇形方向畫紋。

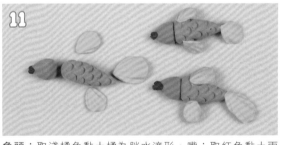

魚頭：取淺橘色黏土揉為胖水滴形。嘴：取紅色黏土兩端揉為尖水滴形，貼於頭部尖端，從嘴巴中央將上、下唇畫開。與步驟9至10各部位沾膠組合，相同作法完成另外兩隻魚。

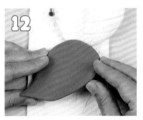

雪板：取淺藍紫色黏土搓為胖水滴形壓扁，前端稍往上翹，沾膠黏於步驟3下端。

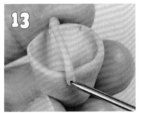

鐵筒：取淡灰色黏土揉為胖圓水滴形，上下輕壓為梯形柱，以丸棒往胖端壓出內凹，黏上長條形作為把手。

以不沾土剪刀將步驟11其中一尾魚剪為對半，沾膠黏入鐵筒內。

將步驟8、11各部位黏於步驟12上端，並取白色黏土搓出長水滴形，稍捲彎後黏於雪板邊緣。

16 取粉藍色黏土揉為長條形，於冰屋表面黏出窗框，並刺紋。

17 最後取白色黏土揉為圓形雪花裝飾，以黑色凸凸筆畫於魚眼部，以白色凸凸筆點出企鵝眼睛反光點即完成。

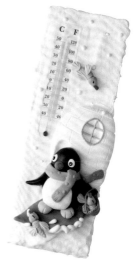

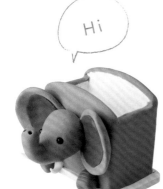

Hi

40 page　No26. 麻吉象遙控器盒

材料&工具 白棒、黏土專用膠、牙籤、彎刀、文件夾、黑珠、圓滾棒、丸棒黏土五支工具組、遙控器盒
黏土：淺灰色·淡灰色·白色

1 身體：取淡灰色黏土擀平，參考P.18平面包覆法，將黏土包覆於沾膠的遙控器盒表面。

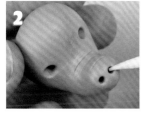

2 頭：取淡灰色黏土揉出長錐形，輕搓出長鼻動態，以彎刀壓出鼻紋，以白棒刺出眼睛及鼻洞。

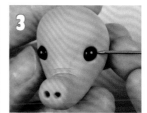

3 步驟2的眼洞沾膠將黑珠放入固定。

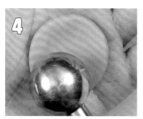

4 耳朵：取淡灰色黏土搓出圓形壓扁後，以丸棒輕壓出內耳凹弧度。

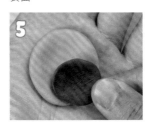

5 再取淺灰色黏土與步驟4相同作法，作出略小形狀，沾膠黏於內耳處，並作出另一個耳朵。

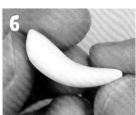

6 象牙：取白色黏土揉為細長錐形，如圖壓出動態，製作兩個。

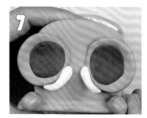

7 象腳：取淡灰色黏土揉為橢圓形，壓出指紋後，連同步驟5、6黏於步驟1表面。

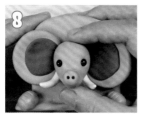

8 步驟3後腦沾膠，與耳朵重疊黏於雙耳間即完成。

No33. 青蛙手鏡

材料&工具 黏土專用膠、牙籤、不沾土剪刀、手鏡板、白棒、鏡子、白色凸凸筆、平筆、壓克力顏料
黏土：綠色・粉紅色・紅色・黑色・白色

1. 參考P.18平面包覆法，將綠色黏土包覆於手鏡正、反面，鏡子背面沾膠，黏於手鏡反面中央固定，正面以白棒工具扎出鼻孔洞。
2. 眼睛：取綠色黏土搓出四枚圓形輕壓，黏貼於正、反面上方作眼皮，正面眼皮預壓眼白位置後，取白色黏土、黑色黏土分別揉出大、小圓形，重疊作出眼白、眼珠形狀。
3. 取紅色黏土搓出兩個水滴形與一個錐形，組合成嘴巴形狀後，黏於正面臉上，旁邊黏上兩個以粉紅色黏土揉成的圓形腮紅。
4. 手：取綠色黏土搓出長水滴形後，圓端以不沾土剪刀剪出三等分，在三等分尖端處以兩食指（像是搓手腕形般）來回搓揉，輕壓，完成手指的部分，黏於手鏡下端兩側，最後以白色凸凸筆點上眼睛反光點即完成。

No34. 開屏孔雀手鏡

材料&工具 牙籤、黏土專用膠、白棒、不沾土剪刀、花蕊、五彩膠、白色凸凸筆、手鏡板
鏡子、緞帶、平筆、壓克力顏料
黏土：綠色・藍綠色・銘黃色・淺黃色・淺橘色・淺藍紫色・白色・粉黃綠色

1. 參考P.18平面包覆法，將手鏡正、反面，平鋪上白色黏土。
2. 取綠色黏土，與P.20羽狀葉形相同作法，製作18片大、小片葉形。
3. 將步驟1手鏡表面，取步驟2葉形，由內中央為中心，放射狀方向黏於手鏡正、反面，將鏡子背面沾膠黏於背面中央處。
4. 羽毛：準備淺黃色黏土、藍綠色黏土、淺橘色黏土，分別取大、中、小土量，揉為胖水滴形後壓扁，重疊齊尖端，由大至小黏合，並黏於正面羽狀葉上端。
5. 取粉黃綠色黏土揉為圓形壓扁，以不沾土剪刀由外往中心放射狀剪絲，黏於羽狀葉中央處。
6. 身體：取淺藍紫色黏土揉為長胖錐形，稍微壓扁後，背面沾膠，對齊圓底，黏於1／2處。
7. 頭部：取淺藍紫色黏土揉為圓形，與步驟6稍微重疊，黏合後，預壓眼睛、嘴巴位置。花蕊剪為1cm，沾膠插入頭頂。
8. 眼睛：以P.16基本形的螃蟹眼睛相同作法製作。嘴巴：取銘黃色黏土揉為短胖水滴形，圓端稍微壓平，將眼睛、嘴巴分別黏於頭部各位置。
9. 點上白色凸凸筆、五彩膠裝飾即完成。

Ohio!

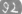

材料&工具 黏土專用膠、牙籤、樹紋壓模、白棒、不沾土剪刀、彎刀、白色凸凸筆、鐵掛鉤
黏土：綠色・淺紅色・淺黃色・淺藍色・淺橘色・粉橘色・咖啡色・黑色・白色

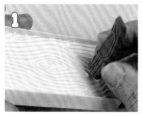

取咖啡色黏土擀平，切為長條狀，收順，置於樹紋壓模上，壓出樹紋。

製作數個樹紋片，背面沾膠貼於掛鉤表面後，取綠色黏土揉為兩頭尖水滴形壓紋，參考P.20，製作三片葉子並黏上。

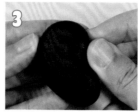

頭身：取黑色黏土搓出一枚胖錐形後，輕輕地壓出鳥背弧度。

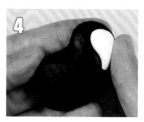

眼紋：取白色黏土揉出一錐形後，稍彎弧壓扁，黏於眼紋位置，並收順。

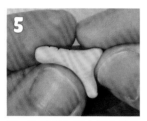

腳：取淺黃色黏土揉出長錐形，以不沾土剪刀剪出鳥爪後，並收順。

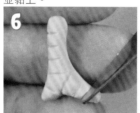

以彎刀於腳表面畫出腳紋。羽毛：取淺紅色、淺黃色、淺藍色黏土，各自揉為水滴形後並畫紋。

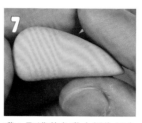

嘴：取淺黃色黏土揉為長水滴形，胖端收平，作出略彎弧度。

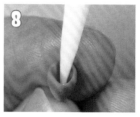

取粉橘色黏土揉為胖水滴形，胖端以白棒鑽開。

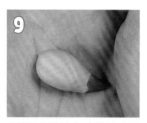

步驟7尖端放入沾膠的步驟8洞內，稍微搓合後，於嘴側邊畫出上下嘴線。

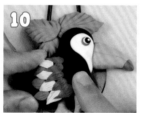

將嘴巴、腳、羽毛、眼睛各部位如圖作出，並黏上。

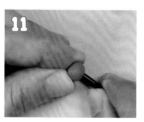

取綠色黏土揉為圓形並以白棒鑽洞，洞內沾膠黏於掛鉤兩端。

材料&工具 黏土專用膠、牙籤、白棒、文件夾、黑珠、小吸管、鐵掛鉤、白色凸凸筆、圓滾棒
黏土：白色・淺綠色・淺咖啡色・淺銘黃色・咖啡色・粉紅色、粉紅橘色
粉藍色、粉黃綠色

1. **身體：** 取淺銘黃色黏土揉為胖錐形，小圓處搓長為脖子，預壓放頭、腳洞、尾部位置。**斑紋：** 取咖啡色黏土隨意揉形輕壓，黏於身體表面作花紋，置於海綿上稍為待乾。

2. **背景配件：** 參考基本葉形，作出兩片長葉。參考P.77NO.27恐龍步驟4作法，作出小樹叢。雲：取粉藍色黏土揉為橢圓形，置於文件夾之間稍微壓扁後，以白棒推出雲凹紋，收順，將背景黏於鐵掛鉤表面。

3. **頭：** 取淺銘黃色黏土揉為胖錐形，預壓眼睛、耳朵、頭角部位後，黏上白色黏土揉成的圓形眼睛、取淺銘黃色黏土揉成兩頭尖壓內耳洞的耳朵、淺銘黃色黏土揉成長條形上端置入淺咖啡色黏土揉成圓形的頭角。**嘴巴：** 取淺咖啡色黏土揉為橢圓形壓扁，黏於臉下端1／3處，壓出鼻洞與嘴，粉紅色黏土揉成的圓形腮紅。

4. **腿：** 取淺銘黃色黏土揉為兩頭尖的長條形。**蹄：** 取淺咖啡色黏土揉為橢圓形，一側鑽洞後，與腿組合，完成四個腳。

5. 步驟1頸背黏上一個淺咖啡色黏土揉成的水滴形後，畫紋，將步驟4腳黏入，整個背後沾膠，黏於步驟2表面。

6. 最後將頭背後沾膠，壓於脖子上端，最後以白色凸凸筆點出眼睛反光點即完成。

 No42. **蝴蝶髮夾**

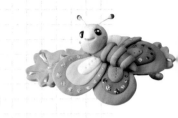

材料&工具 黏土專用膠、牙籤、圓滾棒、白棒、文件夾、凸凸筆（黑色‧粉紅色）、彎刀
小吸管、花形框模、花蕊、五彩膠、黏土五支工具組、黑珠、髮夾
黏土：粉膚色‧淡粉紅色‧白色‧淡粉橘色‧淡橘色‧淡黃色‧淡紫色‧粉暗綠色
淺暗綠色‧淺藍色

1. 取淡粉紅色黏土置於文件夾之間擀平，以花形框模壓出花形，以白棒由花心往花瓣畫紋，相同作
 法作出三個花片，沾膠黏於髮夾表面。（參考P.20）
2. 取淡粉橘色黏土揉為長水滴形，作為蝴蝶身體，取粉暗綠色黏土搓成長條形，壓平後，包覆於蝴
 蝶身體，即為條紋。
3. 取粉膚色黏土揉為圓形，壓出眼、嘴、觸角位置後，置入黑珠為眼睛、花蕊為觸角，步驟2、3沾
 膠結合。
4. 取白色黏土、淡橘色黏土、淡紫色黏土、淡黃色黏土、淺藍色黏土、淺暗綠色黏土，分別揉出
 大、小水滴形，壓平後，沾膠重疊黏合為翅膀。
5. 將步驟3至4組合後，沾膠黏合於步驟1表面，最後以白色凸凸筆點出眼睛反光點，以五彩膠裝飾即
 完成。

 No43. **毛毛蟲髮夾**

材料&工具 黏土專用膠、牙籤、白棒、凸凸筆（黑色‧粉紅色）、黏土五支工具組、花蕊
五彩膠、花蕊、葉壓模、髮夾
黏土：白色‧淺紅色‧淺橘色‧淺黃色‧淺藍色‧淺紫色‧淺綠色

1. 取淡綠色黏土揉出兩頭尖水滴形壓平後，正面置於葉形框模表面，反面以白棒畫出葉脈紋路。
2. 取白色黏土揉出一大、四小圓形，置於海綿表面，待乾。
3. 取淺紅色黏土揉為兩頭尖胖水滴形後，壓平，包覆於步驟2的大圓1／2處作為毛蟲頭。
4. 同步驟3作法取淺橘色、淺黃色、淺藍色、淺紫色四色黏土作出毛蟲身體，與頭組合黏於步驟1。
5. 花蕊插入步驟3頭頂當觸角，臉部以黑色及粉紅色凸凸筆點上眼睛與腮紅，最後以五彩膠裝飾葉
 面水珠即完成。

 No44. **蜻蜓髮夾**

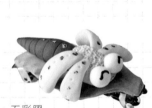

材料&工具 黏土專用膠、牙籤、圓滾棒、白棒、文件夾、黑色凸凸筆、七本針、彎刀、五彩膠
葉形框模、黏土五支工具組、髮夾
黏土：白色‧粉膚色‧淺黃色‧棕色‧淡綠色

1. 取淺綠色黏土置於文件夾之間擀平，以葉形框模壓出葉外框，以白棒畫出葉脈，沾膠黏於髮夾表
 面。（參考P.20）
2. 取棕色黏土搓為長水滴形，以彎刀壓水平紋，即為蜻蜓尾部。
3. 將粉膚色黏土揉為橢圓形，與步驟2接合，並黏合於步驟1表面，將粉膚色黏土以七本針刺出挑
 毛質感為身體。
4. 將步驟3粉膚色黏土身體表面預壓出眼睛、翅膀位置後，取白色黏土揉為圓形，黏於眼睛位置。
5. 取淡黃色黏土搓為長水滴形稍微壓平並彎弧後，沾膠黏入步驟4身體，再以黑色凸凸筆畫出眼
 睛，以五彩膠裝飾完成。

 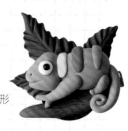

No46. 變色龍別針

材料&工具 黏土專用膠、牙籤、白棒、別針、黑珠
黏土：白色‧淺黃色‧淺藍色‧淺紅色‧淺綠色‧綠色‧咖啡色

1. **變色龍（頭）**：取淺綠色黏土揉為胖錐形，以白棒刺出鼻子的洞，黏上白色黏土作為圓形眼白，以黑珠作為眼珠。
2. **嘴巴**：與P.77NO.27恐龍步驟6相同作法切開。
3. **身體**：取淺綠色黏土揉為長錐形，預壓手、腳位置，與步驟1頭部先黏合，並於另一端刺尾部洞。
4. 與基本動物形作法搓出前後手腳形，前端壓出指紋，完成手腳，並將手腳黏於身體。
5. **尾巴**：取淺綠色黏土搓出細長水滴形，一端繞為螺旋狀，另一端黏入步驟3尾部洞。
6. 取淺三原色（淺紅色‧淺黃色‧淺藍色）黏土搓為尖圓長條形，背面沾膠，黏於身體表面作為紋路。
7. **樹枝**：將咖啡色黏土揉為長條形畫出樹紋，參考P.20至P.21基本葉形作出葉形，分別黏於胸針表面，完成背景，將步驟6背後沾膠整個黏上背景表面。

No47. 金蟾蜍別針

材料&工具 黏土專用膠、牙籤、白棒、丸棒、黑珠、別針
黏土：白色‧淡黃色‧粉黃橘色‧淺綠色

1. **身體**：取粉黃橘色黏土揉為胖水滴形，以白棒、丸棒工具預壓眼睛、鼻子、嘴巴、肚子位置，背面沾膠黏至別針表面。
2. **眼睛**：參考P.16基本篇步驟1至2，黏上步驟1眼睛位置。肚皮：取白色黏土揉為圓形壓扁後，沾膠黏於肚皮位置。
3. **葉子**：參考P.21基本葉形－荷葉作法，浮黏於1／2肚皮位置。
4. **手、腳**：參考P.68無尾熊步驟7至8作出長手與胖胖腳後，取淡黃色黏土揉出小圓形作為身體紋路，黏於身體的手腳位置。

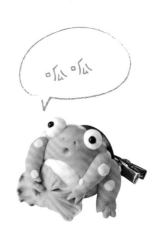

呱呱

材料&工具 黏土專用膠、牙籤、白棒、大吸管、黏土五支工具組、別針、黑珠
黏土：白色・淡黃色・粉紅色・淺紫色・灰色・藍紫色・深藍紫色

頭部：取淺紫色黏土揉為圓形，預壓出眼睛、鼻子、耳洞，以大吸管壓出嘴形。

取白色黏土揉為圓形壓扁，沾膠黏於眼睛位置，黏入黑珠當眼珠。取白色黏土揉為短胖水滴形，黏於嘴巴內側為牙齒。

耳朵：取淺紫色黏土揉為兩頭尖水滴形，以白棒壓出內耳凹洞。內耳：取粉紅色黏土揉為兩頭尖水滴形壓扁後，黏入內耳洞。

將兩枚耳朵分別沾膠黏於步驟2的耳洞內固定，置於海綿上待乾。

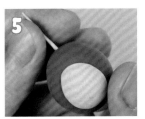
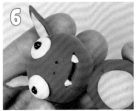
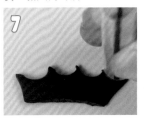
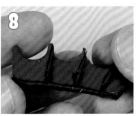

身體：取淺紫色黏土揉為胖水滴形，尖處插入牙籤，以丸棒預壓肚子範圍後，將粉紅色黏土揉為圓形壓平黏於肚子上。

將步驟5身體下方黏上水滴形腳後，與步驟4沾膠黏合固定。

取藍紫色黏土擀平，切為梯形後壓平，再以大吸管切出半圓缺口，完成翅膀形狀。

取深藍紫色黏土搓為長條形，沾膠黏於步驟7翅骨位置，相同作法製作另一片翅膀後，沾膠黏於步驟6身體後端。

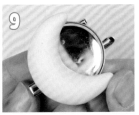
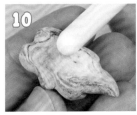
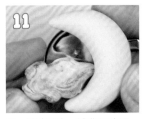

取淡黃色黏土揉為兩頭尖水滴形，彎為月亮形後，沾膠黏於別針表面。

取淺灰色黏土加白色黏土，稍微混合為不規則紋路，揉為胖水滴形壓平，以白棒輕推出雲朵弧度。

逐一將步驟8、10背面沾膠，黏在步驟9表面上即完成。

Good Night

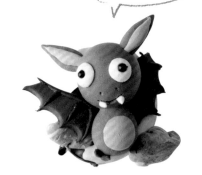

材料&工具　黏土專用膠、牙籤、平筆、壓克力顏料（黑·白·草綠色）、陶盆、黑色油性筆、白色凸凸筆、黑毛線、吸管、黑珠圓滾棒、文件夾、彎刀
　　　　　黏土：黑色·白色

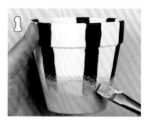

以壓克力顏料（黑·白·草綠色）如圖所示將陶盆塗上顏色。

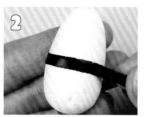

臉部：取白色黏土揉為胖水滴形，將黑色黏土擀平後，切割為寬0.5cm長條形，沾膠黏於胖水滴形上。

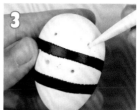

底部鑽洞（與脖子接合用），如圖預刺出眼睛、耳洞部位，放入黑珠與白色黏土揉成的兩頭尖水滴形擀內耳凹洞的耳朵。

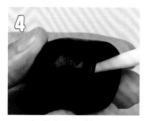

取黑色黏土揉為橢圓形後，以白棒將一端擀開，另一端刺出鼻孔洞。

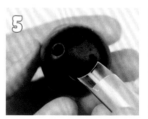

鼻孔洞下方利用吸管，以45度角壓出嘴形。

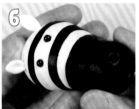

在擀開端洞內沾膠，與步驟3黏合。

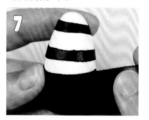

取白色黏土再揉一大、四小的長錐形，同步驟2黏上黑色黏土揉成的長條形後，將黑色黏土切為長方形，包覆於下端。

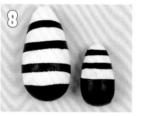

完成如圖，共完成為一大、四小形（如圖範例）。

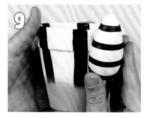

將步驟8大的長錐形背後沾膠，黏於陶盆位置，稍微待乾。

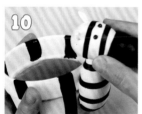

臉部下緣的脖子洞沾膠，放入步驟9上端。

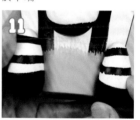

將步驟8的四枚小錐形背後沾膠，黏於陶盆下端四處為腳。

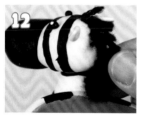

剪數根短黑毛線，將步驟10頭頸部沾膠，將黑毛線黏上為鬃毛。

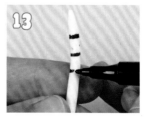

尾巴：取白色黏土搓為長條形，一端搓尖待乾，以黑色油性筆畫斑馬紋。

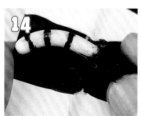

將步驟13黏於陶盆另一端，尾部黏數根黑毛線，以白色凸凸筆於眼睛點上白色反光點即完成。

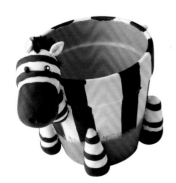

61 page — No62. 土撥鼠收納杯

材料&工具 白棒、黏土專用膠、牙籤、平筆、壓克力顏料、小迴紋針、黑珠、布丁盒、7cm
保利龍球、6cm圓形珍珠板、丸棒、黏土五支工具組、刀片、七本針、彎刀
黏土：淺紅咖啡色‧淺土黃色‧淺灰色‧淺棕色

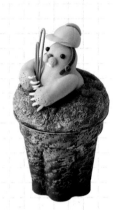

1. 以壓克力顏料（暗咖啡色）將布丁盒表面塗滿。
2. 頭身：取淺土黃色黏土揉為長錐形，於1／2處搓出脖子弧度後，以白棒刺出眼睛、腮幫子。
3. 取白色黏土揉為橢圓形壓扁，調整為長方形，中間畫齒線作門牙。眼洞沾膠，黏入黑珠並固定牙齒。腮幫子：取淺土黃色黏土揉為圓形。鼻子：取淺棕色黏土揉為短胖水滴形，製作順序為牙齒→腮幫子→鼻子黏於臉上。
4. 手：參考P.17基本篇作出手的動態，手前端以白棒鑽洞，黏入白色黏土揉成長尖水滴形的指甲。
5. 保利龍球切1／2後，與珍珠板黏合，表面鋪上擀平的淺紅咖啡色黏土，中央用丸棒壓凹後，以七本針刺出土粒質感。
6. 將步驟2放入步驟5凹處，將小迴紋針刺入固定，於身體兩側黏上手。
7. 參考P.26基本篇，製作帽子，將帽子黏於頭頂，最後以壓克力顏料點出泥土點點質感。

62 page — No63. 招財虎花盆

材料&工具 黏土專用膠、牙籤、平筆、壓克力顏料、陶盆、白色凸凸筆、黑色油性筆、彎刀、白棒
黏土：淺銘黃色‧黑色‧淺橘紅色

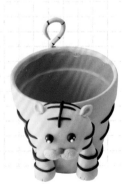

1. 將陶盆塗上壓克力顏料（淺銘黃色），待乾，取黑色黏土搓長條形黏於陶盆表面，作為老虎身上紋路。
2. 臉：取淺銘黃色黏土揉為圓形，稍微壓扁，預留眼、鼻子、耳朵位置。
3. 眼睛：取黑色黏土揉為小圓形，黏於眼睛位置。腮幫子：取淺銘黃色黏土揉為圓形稍微壓扁，沾膠黏於腮幫子位置。
4. 鼻子：取淺橘紅色黏土揉為短胖水滴形，黏於鼻子位置。
5. 耳朵：取淺銘黃色黏土揉出兩頭尖水滴形，以白棒擀內耳凹洞後，沾膠黏於耳洞處。
6. 取黑色黏土揉為長條形，黏於臉部，作為斑紋，將頭部背後沾膠黏於步驟1花盆一側。
7. 前腳：取淺銘黃色黏土搓為長錐形，大圓處輕壓為腳底，以彎刀壓出趾紋，表面黏上黑色黏土搓成的長條形為紋路，共作兩隻腳，背後沾膠黏於臉部步驟6兩側。
8. 尾巴同P.97NO.64斑馬步驟13製作畫紋，沾膠黏於花盆另一側，以白色凸凸筆點上眼睛反光點即完成。

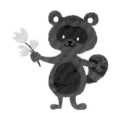

 62 **page** No65．**胡蘿蔔兔花盆**

材料&工具　黏土專用膠、牙籤、平筆、壓克力顏料、陶盆、白色凸凸筆
　　　　　　白棒、彎刀、粉彩
　　　　　　黏土：白色・粉紅色・淺橘紅色・淺綠色・黑色・紅色

1. 將陶盆以壓克力顏料(白色)塗白待乾。**蘿蔔葉**：取淺綠色黏土搓成數根大、小長水滴形備用。
2. **蘿蔔**：取淺橘紅色黏土揉為大、小長錐形，將胖端鑽洞，表面以彎刀輕輕地畫出紋路。
3. 步驟2蘿蔔洞內沾膠，放入步驟1的綠色水滴形葉子，完成大小蘿蔔。
4. **臉**：取白色黏土揉為短胖錐形，1／3處壓眼窩後並收順，刺出眼睛、腮幫子、耳洞位置。
5. 取黑色黏土揉成小圓形黏於臉部作為眼珠，取白色黏土揉為圓形黏於腮幫子位置稍微壓扁，取淺橘紅色黏土揉為短胖水滴形黏於腮幫子上端，中央當鼻子。
6. 取紅色黏土揉為短胖水滴形，稍微壓扁，黏於腮下端中央作為舌頭。
7. **耳朵**：取白色黏土揉為長錐形，以白棒壓出內耳凹洞，待乾。
8. 取白色黏土與P.83NO.59步驟6相同作法作出腳形。
9. 將大蘿蔔沾膠黏於花盆下端，將步驟8腳壓黏於蘿蔔上，臉部背後沾膠黏於腳上緣，將耳朵置頭頂上方的耳洞。
10. 待乾後，以粉彩塗上內耳色、腮紅，以白色凸凸筆點上白色的眼睛反光點後即完成。

36 **page** No16．**浣熊置物瓶**

材料&工具　黏土專用膠、牙籤、文件夾、圓滾棒、黏土五支工具組
　　　　　　彎刀、白棒、黑珠、玻璃瓶、小吸管
　　　　　　黏土：深咖啡色・黃咖啡色・淡藍色・橘色・桃紅色
　　　　　　淡黃色・淺綠色・粉紅色・綠色・紫色

1. 參考P.24至P.25基本配件篇，將糖果蓋、奶瓶、奶嘴、圍兜兜、玩具各配件製作完成。
2. **浣熊頭**：取黃咖啡色黏土搓為圓形，以白棒戳出浣熊鼻子、嘴巴及眼睛的位置。
3. **眼睛**：將深咖啡色黏土揉成胖橢圓形，在橢圓形中間輕揉出一些弧度，塗膠貼上後，在眼白中間以白棒戳出兩個小圓，再取白色黏土搓出兩個小圓形，黏於眼白處，以白棒戳眼睛的位置，放入黑珠當眼睛。
4. 取白色黏土搓為胖水滴形輕壓，貼於臉部1／2下半部，拿小吸管壓出嘴巴的形狀，彎刀在嘴與鼻中間輕壓，取少許深咖啡色黏土搓為圓形，貼在中間當鼻子。
5. **浣熊耳朵**：取出黃咖啡色黏土分成兩半，揉成圓形後，以白棒後面較鈍處，輕輕地壓於圓形1／3處壓入內耳凹度，沾膠黏於耳朵處。
6. 取少許深咖啡色黏土，揉為圓形後壓扁貼到耳朵表面已塗膠的內耳洞口，頭部下方以白棒鑽出一個洞，便於與身體結合。
7. **身體**：取淡藍色黏土搓為水滴形，壓出手腳欲放入的位置。
8. **手**：取黃咖啡色黏土（約身體的1／8）。**腳**：取黃咖啡色黏土（約身體的1／6），搓為錐形，各搓出手腕與腳踝弧度。**腳掌**：取深咖啡色黏土搓一個大圓形和三個小圓形，壓扁後黏到腳底上。
9. **尾巴**：取黃咖啡色黏土搓為水滴形，將深咖啡色黏土搓為細長條形，一圈一圈黏到水滴上方，收順並組裝，將頭、手、腳、尾巴、圍兜兜組合，參考P.19基本包覆法，將玻璃蓋鋪土後，各部位黏於蓋子上端即完成。

趣・手藝 15

超萌手作！歡迎光臨黏土動物園（經典版）
挑戰可愛極限の居家實用小物65款

作　　者／幸福豆手創館（胡瑞娟 Regin）
發 行 人／詹慶和
執行編輯／黃璟安・陳姿伶
編　　輯／蔡毓玲・劉蕙寧
封面設計・執行美編／周盈汝・韓欣恬
美術編輯／陳麗娜
攝　　影／數位美學　賴光煜
出 版 者／Elegant-Boutique新手作
發 行 者／悅智文化事業有限公司　　郵政劃撥帳號／19452608
戶　　名／悅智文化事業有限公司
地　　址／220新北市板橋區板新路206號3樓
電　　話／(02)8952-4078
傳　　真／(02)8952-4084
網　　址／www.elegantbooks.com.tw
電子郵件／elegant.books@msa.hinet.net

2013年6月初版一刷　2016年9月二版一刷
2022年3月三版一刷　定價350元

經 經 銷／易可數位行銷股份有限公司
地　　址／新北市新店區寶橋路235 巷6弄3號5樓
電　　話／(02)8911-0825
傳　　真／(02)8911-0801

國家圖書館出版品預行編目(CIP)資料

超萌手作！歡迎光臨黏土動物園：挑戰可愛極限の居
家實用小物65款 / 幸福豆手創館（胡瑞娟 Regin）著.
--三版. -- 新北市：Elegant-Boutique新手作出版：
悅智文化事業有限公司發行, 2022.03
　　面；　公分. -- (趣・手藝；15)
　ISBN 978-957-9623-83-4(平裝)

1.CST: 泥工遊玩 2.CST: 黏土

999.6　　　　　　　　　　　　　　111002083

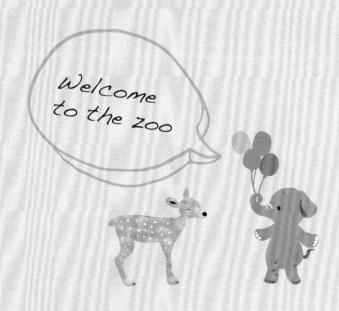